U0110830

大展好書　好書大展
品嘗好書　冠群可期

棋藝學堂 13

兒少圍棋
啟 蒙

傅寶勝 張 偉 趙 嵐 編著

品冠文化出版社

國家圖書館出版品預行編目資料

兒少圍棋—啟蒙／傅寶勝・張偉・趙嵐　編著
——初版——臺北市，品冠文化出版社，2021[民110.07]
面；21公分——（棋藝學堂；13）
ISBN 978-986-98051-8-6　（平裝）
1.圍棋
997.11　　　　　　　　　　　　　110007393

兒少圍棋—啟蒙

編　　著／傅　寶　勝・張　　偉・趙　　嵐
責任編輯／田　　斌
發 行 人／蔡　孟　甫
出 版 者／品冠文化出版社
社　　址／台北市北投區（石牌）致遠一路2段12巷1號
電　　話／(02) 28233123・28236031・28236033
傳　　真／(02) 28272069
郵政劃撥／19346241
網　　址／www.dah-jaan.com.tw
E-mail／service@dah-jaan.com.tw
登 記 證／北市建一字第227242號
承 印 者／傳興印刷有限公司
裝　　訂／佳昇興業有限公司
排 版 者／千兵企業有限公司
授 權 者／安徽科學技術出版社
初版1刷／2021年（民110）7月

定　價／200元

序　言

　　圍棋起源於中國，《淮南子》中就有「堯造圍棋，教子丹朱」的記載。在中國古代，圍棋是文人修身的必備技能，它與琴、書、畫統稱為「琴棋書畫」，謂之「文人四友」。

　　圍棋藝術千變萬化，經久不衰，從古至今，始終深受歡迎。圍棋從中國起源後傳到日本、韓國，又走向全世界，當下作為一項體育運動又形成了中、日、韓三足鼎立的局面。

　　2016 年，谷歌推出的人工智慧程式 Alpha Go 在 5 番棋較量中，以 4：1 擊敗韓國名將李世石，掀起了世界範圍的圍棋熱潮。

　　2017 年，升級版的 AlphaGo 再次挑戰當時世界等級分排名第一的中國棋手柯潔，毫無懸念地直落 3 盤取勝。

　　透過這兩次「人機大戰」，圍棋這項古老的智力競技運動再次被世人關注：它吸引了眾多感興趣者學習圍棋；各類圍棋學校如雨後春筍般湧現；許多中小學也開設了圍棋社團、興趣組，有些學校甚至將圍棋納入課程；各種圍棋書籍也層出不窮。

　　本套教材分為《兒少圍棋啟蒙》和《兒少圍棋實戰技法》兩冊，主要面向圍棋初學者，可作為圍棋培訓學校的培訓教材及中小學圍棋社團的學習讀物。

　　每冊設置四至五個單元，每個單元分課時講授：先由例題講解，然後由「試一試」鞏固知識，最後由大量練習題幫助學生掌握知識點。本套教材內容循序漸進，文字通俗易懂，授課教師可據此靈活安排課堂教學。

　　「棋雖小道，品德最尊」。圍棋不僅具有競技、文化交流和娛樂功能，還有助於青少年道德修養與文明素質的養成與提高。

　　由於時間倉促，書中難免有欠妥之處，衷心希望廣大讀者指正賜教。

<div align="right">作者</div>

目　錄

第一單元

認識圍棋

第 1 課　認識棋盤、棋子

【例1】仔細觀察圖 1 圍棋的棋盤，你發現了什麼？

圍棋盤（如圖 1）　圍棋的棋盤為正方形，是由橫、豎各 19 條線組成的，交叉點共有 361 個。棋盤上 9 個黑點，叫「星」，其中正中間的又叫「天元」。

圍棋盤分為 9 個部分。其中，角占 4 個（按位置分別稱為左上角、左下角、右上角、右下角），邊有 4 個（按位置分別稱為上邊、下邊、左邊和右邊）。

這 9 個部分中央最大，角和邊都不超過 5 路線。

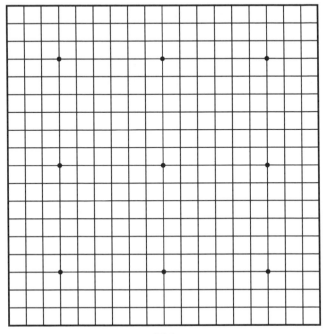

圖1

　　根據圍棋棋盤結構，在圍棋口訣中有：**小小棋盤四方方，橫豎都是十九行，四邊四角九星位，天元就在正中央**。

　　【例2】 觀察圖2中的圍棋棋子，它們是什麼形狀，什麼顏色？

　　圍棋棋子　圍棋棋子是圓形的，分黑、白兩種，各180個。一般情況下，黑、白各有160個就夠用了。

圖2

下棋規則

(1) 黑棋先下，一般在圍棋禮儀中出於禮貌，第一手棋通常下在自己的右上角，以下雙方輪流落子，任何一方不可以連續下兩手。

(2) 棋子必須下在交叉點上，落子以後不能移動，不能悔棋。

執子的正確姿勢

如圖 3，將棋子夾在右手食指和中指指尖，落子時用中指將棋子推入棋盤。

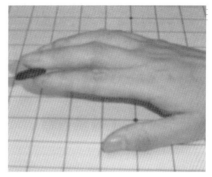

圖3

▲ 鞏固練習

(1) 圍棋棋盤橫、豎各有多少條線組成？

(2) 圍棋棋盤上有多少個交叉點？

(3) 圍棋棋盤上的黑點叫什麼？有幾個？

(4) 圍棋棋盤中間的「黑點」叫什麼？

(5) 圍棋棋盤分成幾個部分？

(6) 請在下圖中標出棋盤各部分的名稱。

圖5

▲ 你知道嗎

傳說中國第一個皇帝「堯」，他有個兒子名叫丹朱，不喜歡上學念書，卻喜歡打架。丹朱的母親很擔心，於是和堯商量：

丹朱從小這麼調皮，有什麼遊戲能讓他覺得好玩，又能靜下心來學習呢？

堯教丹朱打獵，可是才兩天丹朱就厭倦了。堯看到地上有黑色和白色的石子，於是和丹朱用石子下棋玩。堯在大石塊上刻出方格子，教兒子用石子模擬軍隊打仗的過程。丹朱很有興趣，每天都專心學習，還經常纏著堯玩這個遊戲。

堯對丹朱的媽媽說：「別小看我發明的這個石子遊戲，玩多了，他不僅會明白如何打仗，還會明白如何做人。」當丹朱長大成人以後，果真成為一位既有知識又善於用兵的將軍。

這個石子遊戲經過幾千年的流傳和演變，形成了今天的圍棋。

第 2 課　認識「氣」

【例1】　觀察圖 1 中的棋盤，看看每顆棋子都下在棋盤的什麼地方？

圖1

圍棋下棋時棋子都必須下在橫線和豎線的交叉點上。

棋子在棋盤上的生存必須要有「氣」，「**氣**」是圍棋的基本術語，指與棋子緊緊連接的橫線與豎

線的交叉點。

氣是棋子賴以生存的條件，氣多生命力強，氣少生命力就弱。

【例2】 數一數圖2和圖3中的黑棋分別有多少氣？你有什麼發現嗎？

如圖2所示（×表示氣）：棋盤中間的一個子有4口氣，邊上一個子有3口氣，角上一子只有2口氣。

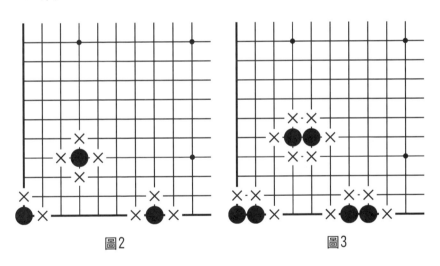

圖2　　　　　　　　　　圖3

同學們要記住「氣」的口訣：**角上一子有兩氣，邊上一子有三氣，中間一子有四氣，要想長氣連接起。**

如圖3所示，棋盤中間2子有6口氣，邊上2

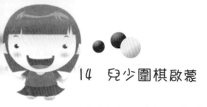

子有 4 口氣，角上 2 子有 3 口氣。

　　從上面的例子可以看出，棋子氣的多少和它的位置密切相關。

　　【例 3】　數一數圖 4 中的黑棋分別有多少氣？比較一下，你能發現什麼？

　　如圖 4 所示，棋盤中間 2 子有 6 口氣，棋盤中間 3 子有 8 口氣，棋盤中間 4 子有 10 口氣。

圖4

　　從這個例子又可以看出：同樣位置和形狀下，連接的棋子越多，氣就越多。

　　【例 4】　圖 5 中有三塊黑棋都是 4 顆棋子連接在一起，它們的氣一樣多嗎？想一想：一塊棋的氣又和什麼有關係呢？

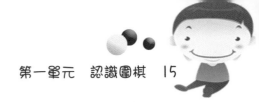

　　如圖 5 所示，不難數出右邊有 8 口氣，中間一塊是 9 口氣，而左邊一塊是 10 口氣。

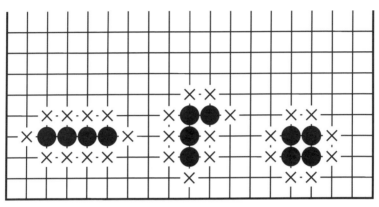

圖5

　　如圖 6 所示，棋盤中連接的 5 子，從左到右數一數它們各有多少氣？（左邊 9 口氣，中間 11 口氣，右邊有 12 口氣。）

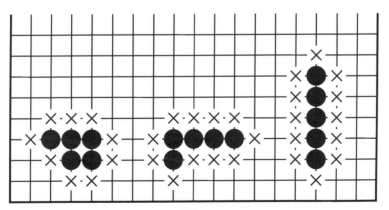

圖6

　　從這兩個例子可以看出：同樣個數連接起來的棋子，形狀不同，氣的數量也是不同的！

　　棋子形狀團在一起氣就少，連成棍子氣最多！

　　【例5】　在下棋的時候，黑白雙方的棋子會互相攻擊，那麼在雙方棋子接觸到一起時，氣的數量是會發生變化的！你能數出圖7中黑棋的氣嗎？（如圖7請數出3塊黑棋的氣。）

圖7

　　從圖8可以看出左邊黑棋有2口氣，中間黑棋有2口氣，右邊黑棋有3口氣。

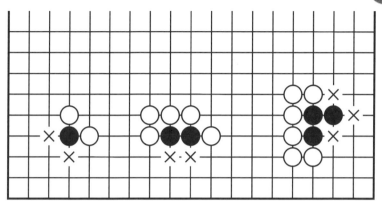

圖8

▲ 你知道嗎

氣是棋子賴以生存的條件，戰鬥時通常氣多的一方處於優勢，氣少的一方比較被動。

▲ 鞏固練習

下面的圖中黑棋分別有多少口氣？

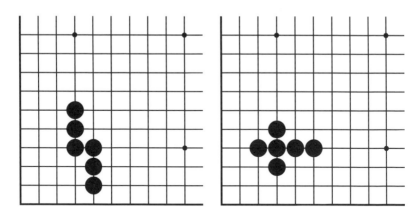

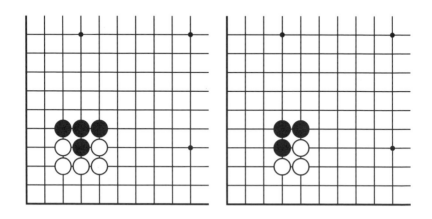

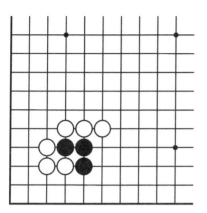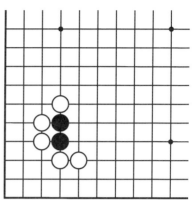

▲ 你知道嗎

中國古代將「琴」「棋」「書」「畫」統稱為「四藝」，其中的「棋」指的就是圍棋。很多古代的名人都學習圍棋，並從圍棋中領悟到很多道理。

第二單元

圍棋基本規則

第1課　打吃與提子

一、打　吃

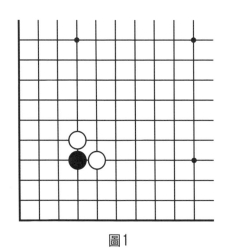

圖1

　　如圖1，圖中的黑子本來有4口氣，但右邊和上邊的氣都被白子佔據了，現在只有2口氣。

如圖 2，這時白棋在左邊下一顆子白 1，黑棋就只剩下邊一口氣了，白 1 這步棋就叫「打吃」。

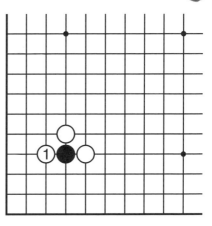

圖2

像白 1 這樣下到使對方只剩一口氣的時候，叫作「打吃」「叫吃」或「打」。

【例 1】 打吃圖 3 中的白棋，黑棋應該走在哪呢？

圖3

　　圖3中的白棋都只有2口氣，我們只要把黑棋下在圖4一個 × 點，白棋就只剩下一口氣了，這就是「打吃」白棋。

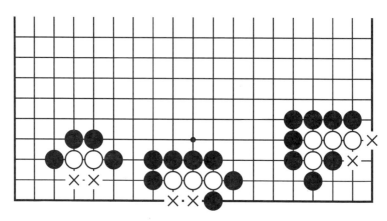

圖4

二、提　子

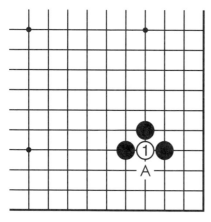

圖5

　　圖5中，白1棋只有 A 點一口氣了，黑棋將棋子下在 A 點後（如圖6），白1就沒有氣了。沒有氣的子就必須從棋盤上拿走（如圖7），這就叫「提子」，也叫「吃子」。

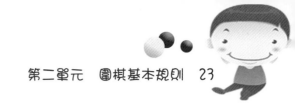

圖6　　　　　　　　　圖7

【例2】 觀察圖8中哪些棋子要被「提子」。

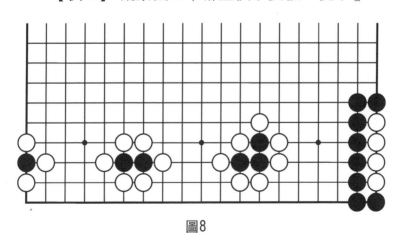

圖8

　　如圖 9，這些有 × 標記的棋子都被提子了，要從棋盤上拿走。

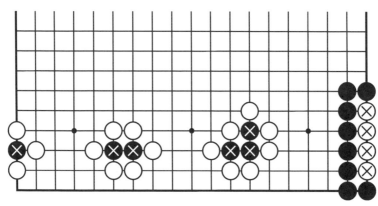

圖9

　　這些子被提後如圖 10。

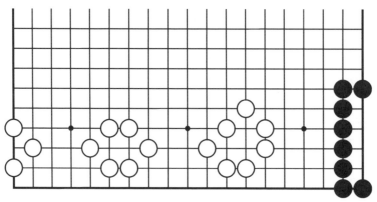

圖10

▲ 鞏固練習

用 × 表示出需要提掉的黑子。

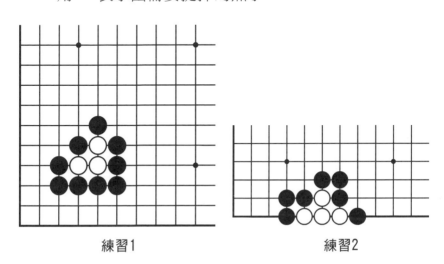

練習1　　　　　　　　　　　　練習2

▲ 你知道嗎

陳毅元帥酷愛圍棋，他曾寫過一首描寫圍棋的詩：

紋秤對坐，從容談兵，研究棋藝，

推陳出新，棋道雖小，品德最尊，

中國絕藝，源遠根深，繼承發揚，

專賴後昆，敬待能者，奪取冠軍。

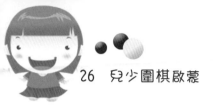

第2課　禁入點──沒有氣的地方

　　棋盤上有些地方是不能下子的，這些地方我們叫「禁入點」。什麼地方是「禁入點」呢？

　　【例1】　觀察圖1中標有 × 的地方，想一想黑棋可以在這裡下棋嗎？為什麼呢？

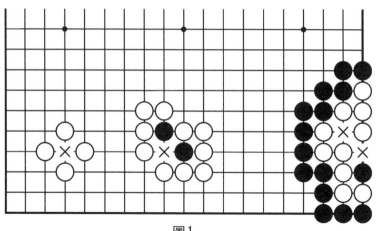

圖1

　　圖1這3塊棋中的 × 點，如果黑棋放進去的話，黑棋自己一口氣也沒有，沒有氣的子是不能在棋盤上生存的，這是自殺的行為，是禁止的。所以這裡的 × 點對白棋來說就是「禁入點」。

　　試一試　　找出圖2中白棋的「禁入點」，用

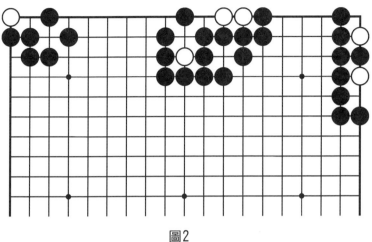

圖2

× 表示出來。

【例2】觀察圖3、圖4中黑1是「禁入點」嗎？為什麼這裡黑棋可以下呢？

圖3　　　　　　　　　　　圖4

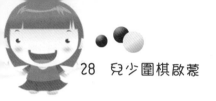

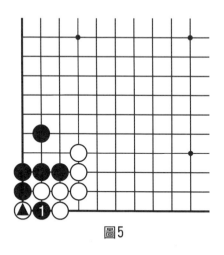

圖5

圖3、圖4中黑1都是允許的,這裡雖然黑1放進去後一口氣都沒有,但是白棋帶▲的子也沒有氣了,這時黑1是可以下的,而且還可以提走白棋帶▲的子。

試一試 圖5中黑棋可以下在黑1處吃掉白▲的棋子嗎?

【例3】 圖6中A位是黑棋的「禁入點」嗎?有辦法能讓它變成不是禁入點嗎?

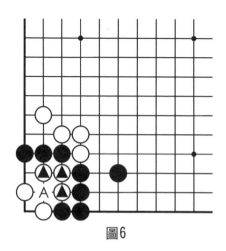

圖6

圖6中對於黑棋來說A點是禁入點，因為這裡放入的黑棋是沒有氣的，也沒有能提掉白帶▲的子；但圖7對於黑棋來說就不是禁入點了，黑棋放入A點可以提去白帶▲的子。

圖7

同學們在下棋時要注意：禁入點，要看清，提不到子不能進。

▲ 鞏固練習

下面圖中白1是禁入點嗎？

練習1　　　　　　　　　練習2

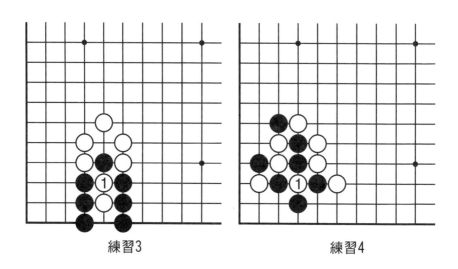

練習3　　　　　　　　　　練習4

下面棋形中黑棋先下，應該下在哪？

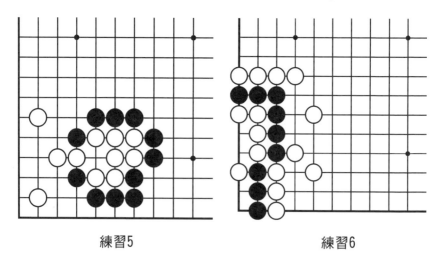

練習5　　　　　　　　　　練習6

▲ 你知道嗎

中國古代把圍棋棋手分為九品：

一、入神（神遊局內，妙而不知）；

二、坐照（不需勞動神思，萬象都一目了然）；

三、具體（人各有長，未免一偏，此品則能兼有眾長）；

四、通幽（心靈開朗，能知其意而達到妙境）；

五、用智（未能具備神妙知見，必須用智謀深算）；

六、小巧（常用巧妙著法勝人）；

七、鬥力（用搏鬥比較力量）；

八、若愚（似乎很愚拙，但也不可侵犯）；

九、守拙（不和巧者鬥智，自守鈍拙）。

第3課　打劫與打二還一

【例1】　圖1中的棋形是在圍棋實戰中經常碰到的棋形，黑棋在黑1的位置可以吃掉白棋2一顆子，但是白棋下在2的位置就可以又吃掉黑1。如果雙方就這麼直接來回吃對方，這盤棋就無法下完了。

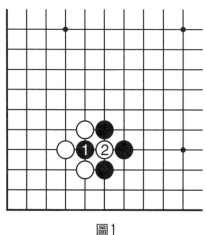

圖1

圍棋中像這樣黑白雙方各下一子能相互提來提去的形狀叫作「劫」。

為了杜絕雙方直接互相提子，圍棋規則規定，遇到「劫」時，當黑棋先提時，白棋不能馬上提

回，需要在別的地方下一手，然後才能提回；同樣，如果白棋先提，黑棋也不能馬上提回。

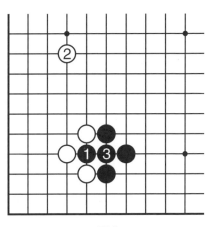

圖2

　　圖2中黑1提子後，白棋在其他地方下一著後，黑棋為了避免白棋提回，黑3下在了白2的位置，這個「劫」就不存在了，黑3這步就叫「**粘劫**」。

　　在實戰中有的時候，一個「劫」能關係到雙方的死活或者整盤棋的勝負，雙方在停招時就必須找對方一定要應對的地方下，然後提回劫，這樣反覆按規定提來提去的現象叫作「**打劫**」。

　　試一試 圖3中黑棋下在什麼地方能形成「劫」？

圖3

【**例2**】 圖4中黑1提掉白棋2顆棋子，圖5
中白2又可以提掉黑1，這樣的情況是「劫」嗎？
白棋可以立刻提掉黑1嗎？

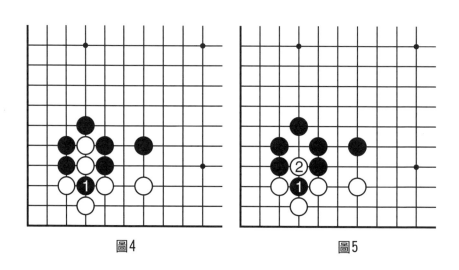

圖4　　　　　　　　　　　圖5

「劫」是指雙方各提一子的情況，而圖4中黑
棋提了白棋兩顆棋子，所以這不是「劫」。

這時白2是可以立刻把黑1提掉的，這種棋形
叫作「打二還一」。

「打二還一」是不需要停一招的。

試一試　圖6中黑棋先走，你能運用「打二還一」的方法把黑棋兩邊連起來嗎？

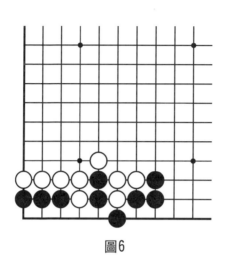

圖6

▲ 鞏固練習（全部黑先）

你知道嗎？「劫」根據其重要程度，一般分為「無憂劫」「單片劫」「生死劫」「天下劫」「先手劫」「後手劫」「緊氣劫」「緩氣劫」……

「打劫」是圍棋中一個比較複雜的過程，需要棋手有強大的對局面的判斷能力和計算能力。

你會運用打劫戰術嗎？

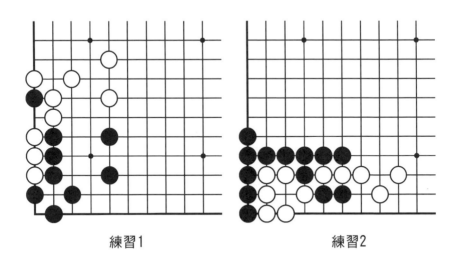

練習1　　　　　　　　　練習2

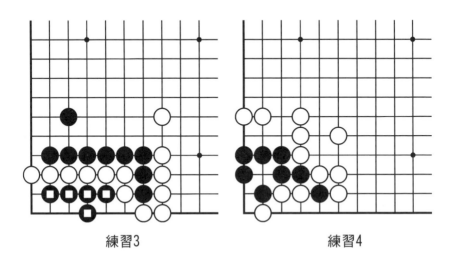

練習3　　　　　　　　　練習4

第 4 課　活棋與死棋

【例1】 圖1中的3塊黑棋都被白棋包圍了，白棋能吃掉它們嗎？

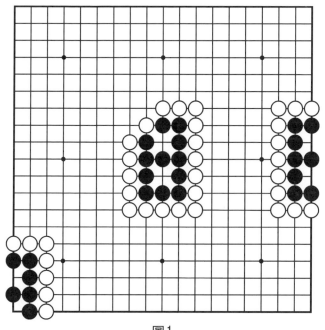

圖1

　　因為這3塊黑棋，都有兩口氣，而且這兩口氣都是禁入點，而白棋又不能一次下兩顆棋子，所以無法吃掉有兩個禁入點的黑棋。這3塊黑棋雖然外

面已經被包圍，但是永遠也不會被吃掉，像這樣的棋就是「活棋」。

像這 3 塊黑棋裡面的氣，叫作「**眼**」。

試一試　圖 2 中的 3 塊白棋是「活棋」嗎？

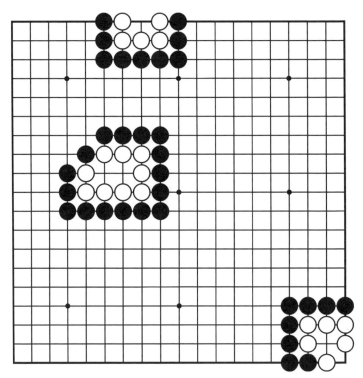

圖2

▲ 鞏固練習（全部黑先）

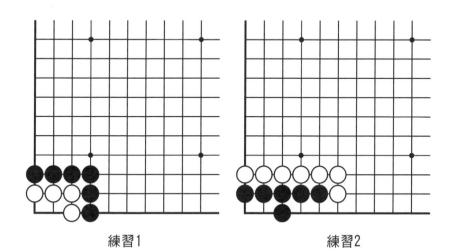

練習1　　　　　　　　　　　練習2

練習3　　　　　　　　　　　練習4

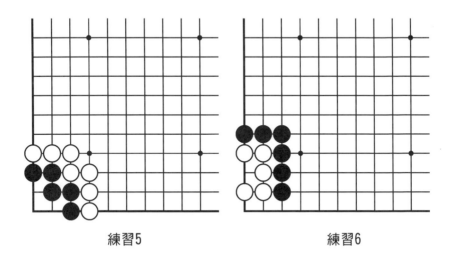

練習5　　　　　　　　　　練習6

第5課 真眼與假眼

上一節課，我們認識了「眼」，眼是特殊的氣，它是一個堡壘，對方不能進入。當自己有兩隻眼，這塊棋就沒有後顧之憂了。是不是所有的「眼」都是這樣的呢？

【例1】圖1中3塊黑棋已經都有一隻「眼」，但這只「眼」真的牢固嗎？

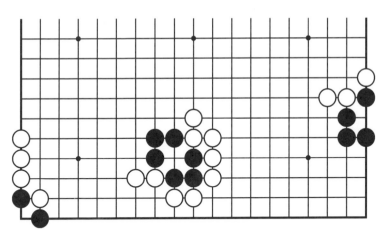

圖1

我們從圖2中看出，當白棋走在這些「眼」中的時候，都可以吃掉帶□部分的黑棋，像這樣的「眼」就是「假眼」。

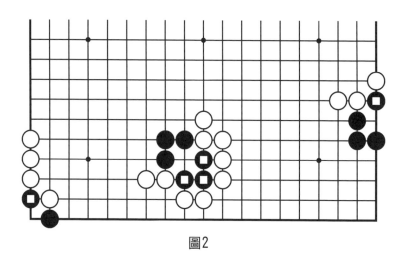

圖2

　　判斷一個眼是不是「假眼」，要看這個眼的四角。

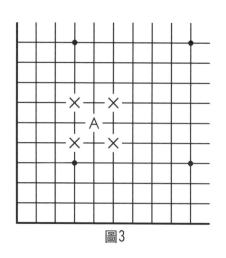

圖3

　　如圖3，如果A是眼就看四角×的位置，如果這4個位置有兩個位置被對方佔領，那麼這隻眼就是「假眼」。如果這個眼在邊A或者角B的話，如圖4，那麼對

方只要佔領一個 ×
就成「假眼」了。

　同學們，記住
了：中央真眼三隻
角，邊上真眼兩隻
角，角上真眼一隻
角。

圖4

　試一試　你能判斷圖5中的黑棋 A、B、C、D
四個眼中哪些是「真眼」？哪些是「假眼」嗎？

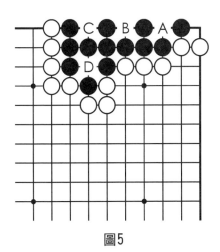

圖5

▲ 鞏固練習

(1) 判斷練習 1 圖中的「眼」中哪些是「真眼」，哪些是「假眼」。

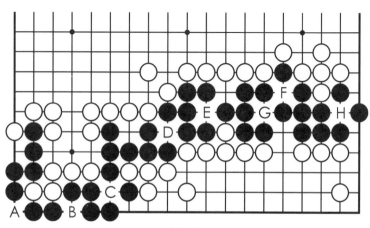

練習1

(2) 數一數練習 2 圖中的 4 塊黑棋各有幾隻「真眼」，哪些是活棋？哪些是死棋？

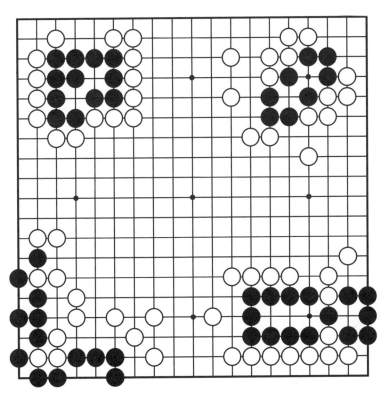

練習 2

第 6 課　做眼與點眼

【例 1】　圖 1 中黑棋被白棋包圍，現在只有 1 個真眼。要想活棋，就必須要做出第二個真眼，黑棋應該下在什麼地方呢？

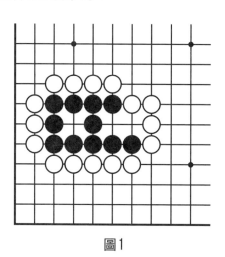

圖1

圖 2 中黑 1 是做眼的關鍵，黑棋走到就能做出第 2 個真眼，就能活棋，這就叫作「**做眼**」。如果被白棋走到黑 1，就破了黑棋的第 2 個真眼，黑棋就是死棋，這就是「**破眼**」。

由此可見，做眼與破眼在對局中非常重要，既要給自己危險的棋做眼，又需要破壞對方的眼，從

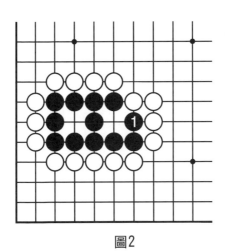

圖2

而殺死對方的棋。

試一試　圖3中的黑棋做眼的要點在哪？如果白棋破眼又應該下在哪呢？

圖3

由此可以看出做眼的要點也是對方破眼的要點。圍棋中有一句諺語叫作：**敵之要點即我之要點。**

▲ 鞏固練習

(1) 黑棋如何做眼？

練習1

練習2

(2) 黑棋如何破眼？

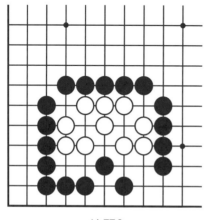

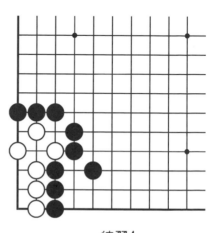

練習3

練習4

(3) 黑棋如何活棋？

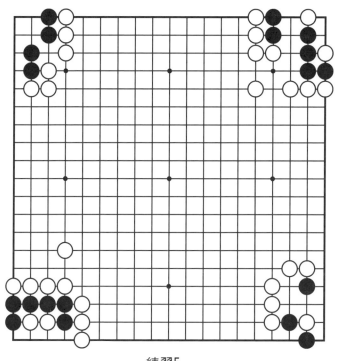

練習5

▲ 你知道嗎

在實戰對局中，如果對方的棋已經是死棋，在自己的棋沒有危險的情況下是不需要去一步一步殺它的。因為這個殺棋的過程，雙方都明白，等到對局結束，就可以直接將對方的死棋從棋盤上提出了。

第 7 課　圍棋勝負的計算方法

現在世界上有兩種計算圍棋勝負的規則，我們（中國）普遍用數子規則。

一、數子規則

數子是在對局雙方完成整盤棋（沒有公共交叉點）後，透過比較雙方的棋子數和所占空的數相加的和來比較。

因為圍棋對弈中黑棋先走，所以終盤時黑棋要貼三又四分之三子給白棋。

圍棋盤上橫、豎各有 19 行，那麼一共就是 361 個交叉點，半數是 180.5，按照規則，黑貼 $3\frac{3}{4}$ 子給白棋，那麼黑棋需要 180.5 加 $3\frac{3}{4}$，也就是 $184\frac{1}{4}$。因為在棋盤上的子數都是整數，所以當黑棋是 184 個時，黑棋輸 $\frac{1}{4}$ 個子；當黑棋是 185 個時，黑棋贏 $\frac{3}{4}$ 個子。透過計算，白棋只要 177 個就勝利了。

二、點目規則

點目是在終局時經由數雙方圍住的空來判斷勝負，吃掉的棋子一個算 2 目，一個空算 1 目。因為黑棋先走，所以黑棋要貼 7.5 目，就是在黑棋的總目數上減去 7.5 目，然後與白棋比較，目數多的一方獲勝。

因為點目規則不需要數棋子，所以點目規則的單官是可以不用下的。

因為不管哪種計算方法都不是整數，但棋盤上的結果一般都是整數（在共活的情況下有時會出現半個子），所以圍棋比賽一般不會出現和棋。

只有在三劫連環或更多連環劫、雙方都不能殺死對方、棋局不能繼續的情況下才會出現和棋，這種棋局非常罕見。

第三單元

圍棋基本吃子方法

第 1 課　二路吃與雙打吃

圍棋在雙方對弈時，為了爭奪地盤，當雙方都互不相讓時就會發生戰鬥。在戰鬥中能吃掉對方的棋子，就能擴大自己的地盤，同時也能保證自己棋子的安全。

今天我們就一起來學習一些簡單的吃子方法。

【例1】觀察圖1中黑子的位置，白棋能吃掉黑棋嗎？

在認識圍棋時我們知道棋盤的邊線叫一路線，又叫死亡線，而二路線叫「失敗線」。如圖1，在二路線上的黑△一子現在只有兩口氣，圖2中白1打吃，把黑棋往死亡線上趕是正確的下法，這時黑

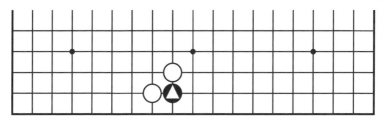

圖1

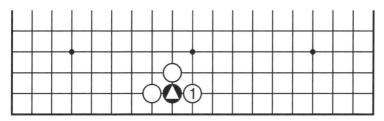

圖2

棋△這個子已經無法逃脫。這種把對方棋子從二路
往一路打吃的方法叫「二路打吃」。

　　如果黑棋向一路線上逃跑至黑2，如圖3，它
還是兩口氣，白3棋隨便擋住一邊，黑4只能在死
亡線上繼續跑，這時白棋只要下在A位就可以吃掉

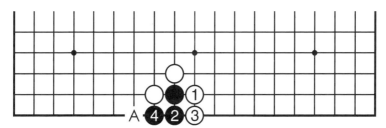

圖3

只會死更多。

　　同學們要注意，二路打吃的方向一定不能錯哦。要把對方打吃到一路上，千萬不能從一路打吃如圖4，黑2後黑棋已經有3口氣了，這樣會讓對方跑掉的！

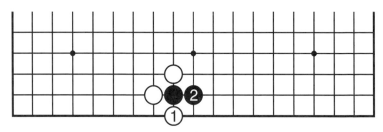

圖4

　　試一試　你能吃掉圖5中白▲一子嗎？

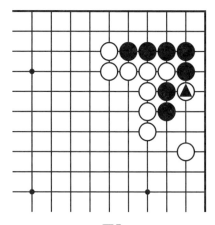

圖5

【例2】　圖6中黑棋怎樣走就一定能吃到白棋？

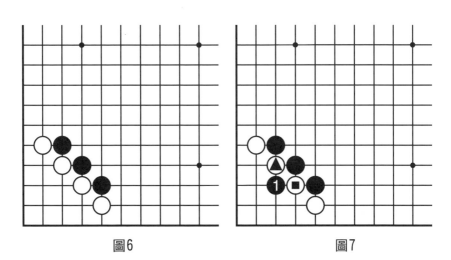

圖6　　　　　　　　　　　圖7

圖7中黑1是一步好棋，這步同時打吃白▲和■兩個子，白棋已經無法一步全部救出。如圖8白棋走A位，黑棋就在B位吃掉白▲；如果白棋下在B位，黑棋就在A位吃掉白■一子，這樣黑棋就一定能吃到白棋。像這種一步能打吃對方兩部分的下法叫「雙打吃」。

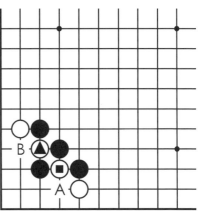

圖8

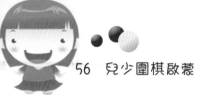

圖9

口訣：雙叫吃真奇妙，總有一邊逃不掉；芝麻西瓜送哪個，哪邊重要逃哪邊。

試一試　圖9中你能用「雙打吃」的方法吃到白棋嗎？

▲ 鞏固練習

(1) 你能用「二路吃子」法吃掉下面圖中的白棋嗎？

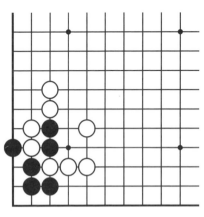

練習1

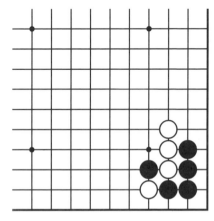

練習2

(2) 你能用「雙打吃」的方法吃到白棋嗎？

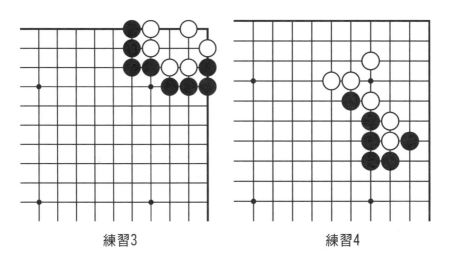

練習3　　　　　　　　　　　練習4

練習5　　　　　　　　　　　練習6

▲ 你知道嗎

棋筋：棋筋指的是對棋形死活、雙方勝負至關重要的一顆或幾顆棋子，子數雖然不多（有時僅一兩子），但是對雙方死活和全局起著舉足輕重的作用，絕不能輕易放棄的棋子。

棋筋被提，滿盤皆輸；棋筋占得，滿盤皆活。

第 2 課　抱吃與門吃

【例 1】 如圖 1 黑棋能吃到白▲一子救出下面的黑棋嗎？

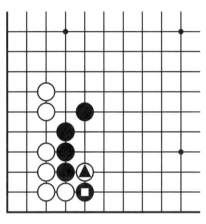

圖1

圖 2 中黑 1 打吃，白 2 逃，由於前面有黑〇子擋住使白無法逃出，白子就像被緊緊抱住而動彈不得一樣，這種吃子方法被稱為「抱吃」。

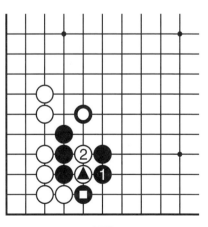

圖2

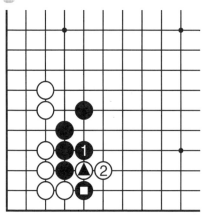

圖3

如圖 3 所示，黑 1 打方向錯誤，白 2 長，黑棋已經無法吃住白▲的子了，下邊黑□一子反而要被吃。

試一試　你能吃掉圖 4 中白▲ 2 子嗎？

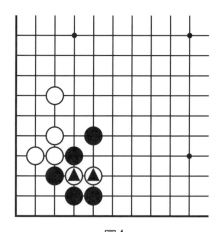

圖4

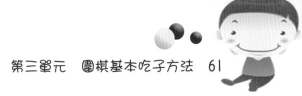

【例2】 圖5中黑棋被白▲2子分成兩塊，你能吃掉白▲2子把黑棋連起來嗎？

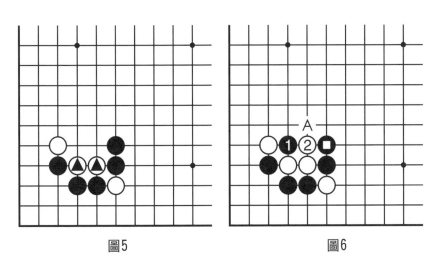

圖5 圖6

圖6是正解，黑1和黑□就像兩扇門把白棋關在裡面，白2逃跑無用，黑只要下在A位就可吃掉白棋。像這種吃子的方法叫作「門吃」，又叫「關門吃」。

如果黑1走在圖7的位置打吃，白2粘上後就逃出去了，黑棋吃棋失敗。

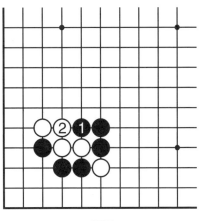

圖7

試一試　你能運用「門吃」的方法吃掉圖8中
白▲的3子嗎？

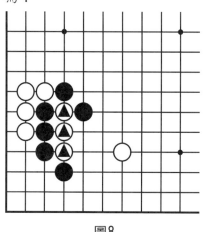

圖8

▲ 鞏固練習（全部黑先）

用「抱吃」或「門吃」的方法能吃到白棋嗎？

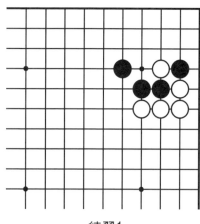

練習1　　　　　　　　　練習2

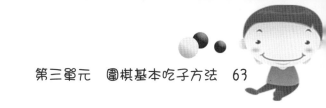

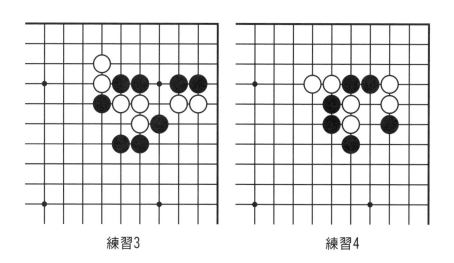

練習3　　　　　　　　　　　練習4

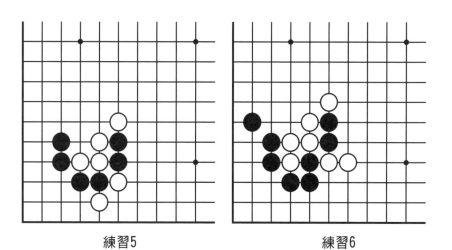

練習5　　　　　　　　　　　練習6

練習7　　　　　　　　練習8

練習9　　　　　　　　練習10

第 3 課　征　子

「征子」是圍棋中最常見的吃子方法之一。

【例 1】 如圖 1 所示，黑棋能吃掉白▲的棋子嗎？

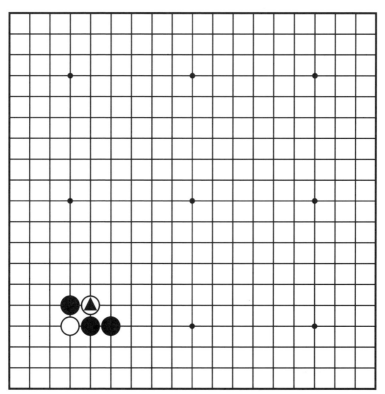

圖1

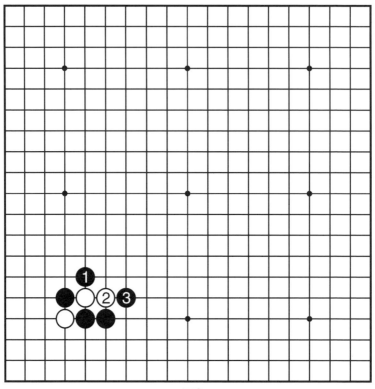

圖2

　　黑1打吃白一子方向正確，白2逃，黑3順著擺起的方向擋住繼續打吃，如圖3白4，黑5繼續擋住頭，如圖4至黑53，白棋全部被吃掉。可見白逃得越多，黑就吃得越多。黑棋的這種吃子方法叫作「征子」，俗稱「扭羊頭」。

　　圍棋中關於征子，流傳著這樣一首既生動又形象的歌謠：

　　征子好比扭羊頭，

　　就像羊兒上下樓。

　　歌謠告訴我們征吃的顯著特點是：你往哪邊長，我在哪邊擋。只有在被征的棋子接近邊角已逃

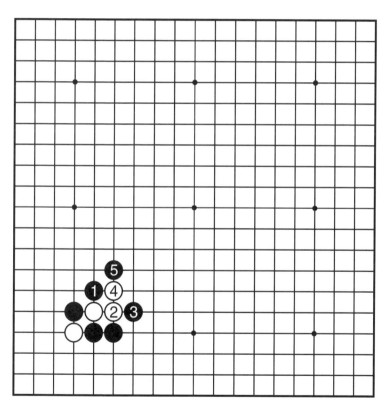

圖3

不掉的時候，才能改變擋的方向，例如圖5中，黑51可改下白52位，同樣可征吃白棋。

在征子過程中被征的一方始終不會超過2口氣，如果擋錯了方向，讓被征的一方長出3口氣後，不但征子會失敗，自己也會出現很多中斷點，給對方留有許多雙叫吃的地方。

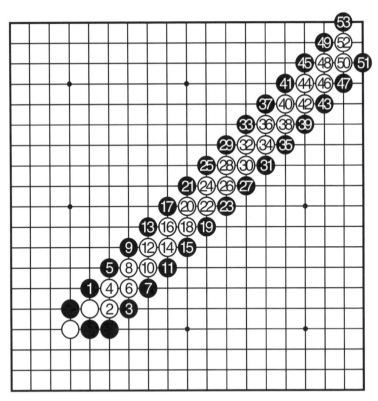

圖4

　　如圖 6 中黑 21 打吃方向錯誤，白 22 挺頭以後有 3 口氣了，這時圖中字母標注的地方都是黑棋的中斷點，而且白棋只要下在這些中斷點都是雙打吃，黑棋已經無法補救了。

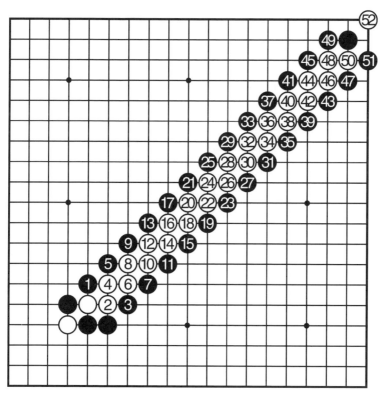

圖5

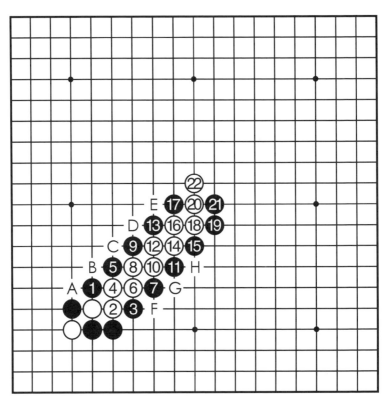

圖6

試一試　你能征吃圖 7 中白棋兩顆子嗎？

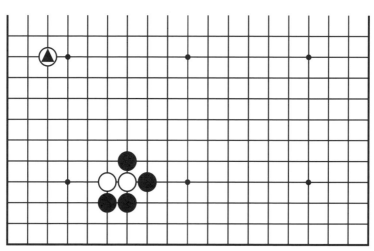

圖7

圖 8 中黑棋過於死板，因為白▲一子，到白 18 反被打吃，黑征子失敗。

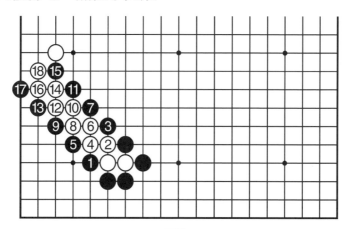

圖8

　　圖9中黑17改變征子方向，利用了2路打吃的方法吃掉了白棋。

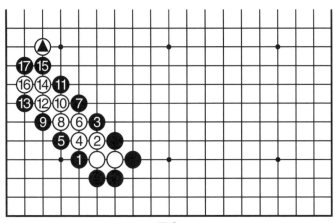

圖9

▲ 鞏固練習

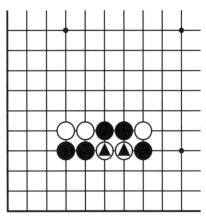

練習1

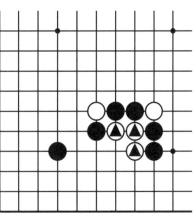

練習2

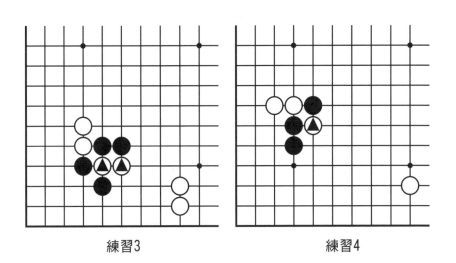

練習3　　　　　　　　　　練習4

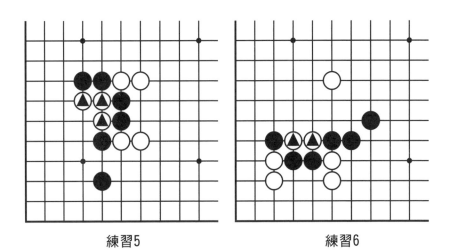

練習5　　　　　　　　　　練習6

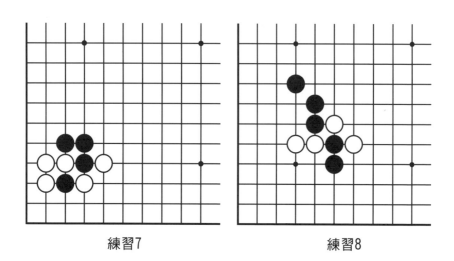

練習7 練習8

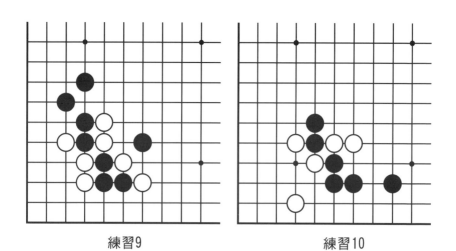

練習9 練習10

第4課　枷　吃

同學們看過《水滸傳》裡豹子頭林沖被發配充軍路過野豬林的故事嗎？當時林沖脖子上戴的就是枷。大家不禁要問，枷是古代的刑具，與圍棋有關嗎？

枷在圍棋裡是一種吃子方法。枷非常形象地說明棋子一旦被枷住了，便難以逃生。

【例1】如圖1所示，白■一子把黑棋分成兩塊，黑棋如何不讓白■子逃出並吃掉它？

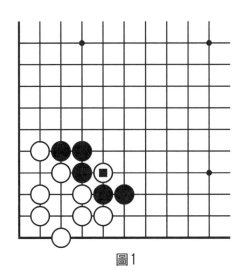

圖1

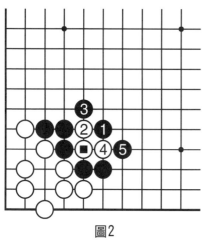

圖2

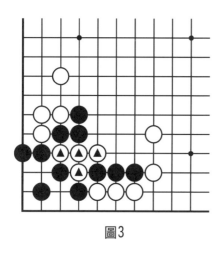

圖3

如圖 2 所示，黑 1 就是枷，也是吃住白 1 子的最好辦法，若被白走到「1」位不僅可順利逃跑，還把黑上、下兩塊棋分斷，黑棋要同時跑兩塊棋就非常困難了。白子被枷住後若想白 2 逃，黑 3 擋住去路，這已形成了「關門吃」。白 4 如再逃，黑 5 提白 3 子，黑成功吃掉了白■的棋子，並把兩塊黑棋連成一塊。

征子我們叫作扭單頭，枷吃我們可以叫作「罩羊頭」。

口訣：

罩住羊頭把門關，

從哪出頭關哪邊。

試一試 圖 3 中白▲4 子將黑棋分成 3 塊，你有辦法吃掉這 4 個白棋嗎？

【**例 2**】如圖 4，白▲兩子把黑棋分斷成 3 塊，不吃掉這兩顆「棋筋」，黑棋就無法連接。同學們首先想到用征吃，但白■子能接應，黑征子不利。你能創造出枷的吃法，吃掉這兩顆「棋筋」嗎？

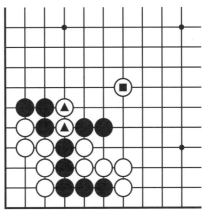

圖4

圖 5 中黑 1 打吃，白 2 後，黑 3 再枷，被枷住的 3 個白子無論如何也逃不出去，以下請同學們自己試一試。這種先打再枷的方法稱為「打枷」。

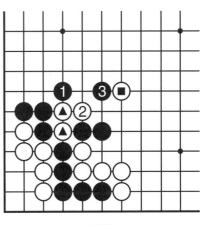

圖5

試一試 你能用打枷的方法吃掉圖6白▲的子，救出被分斷的黑棋嗎？

圖7中先打再枷，白棋已無法逃出，黑成功吃掉棋筋。

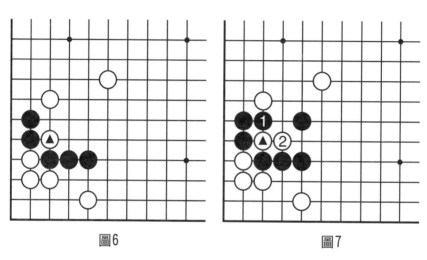

圖6　　　　　　　　　　　　圖7

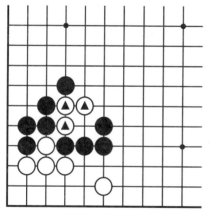

圖8

【例3】圖8中，白▲3子正斷黑棋的緊要之處，黑棋只有吃掉這3顆白棋才能聯絡。

圖 9 中的黑 1 也是一種枷，因為其與黑□一子之間的形狀是小飛，所以這種枷就叫「飛枷」。

黑 1 飛枷後白棋想要逃跑的路線只有 A、B、C 三個點了，

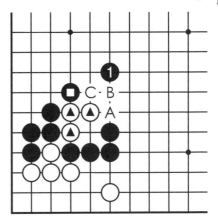

圖9

擺一擺看看白棋能逃出去嗎？

下面是幾種變化圖，你擺對了嗎？

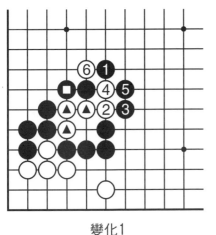

變化1

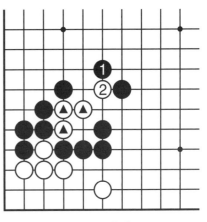

變化2

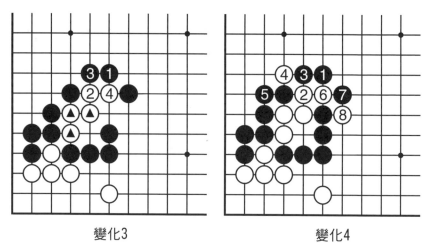

變化3 變化4

　　從上面幾幅圖可以看出白棋不管怎麼逃，黑棋
都可以封住吃掉白棋。

　　試一試　你能用「飛枷」的方法吃掉圖10中
的白▲2子嗎？

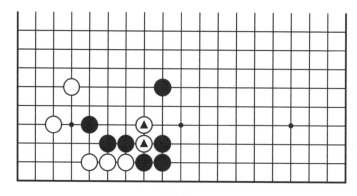

圖10

【例4】 圖 11 中白▲一子把黑棋分斷了，由於白■一子引征，黑征子不利，無法用征子的方法吃掉它，黑棋有什麼其他方法吃掉白▲子嗎？

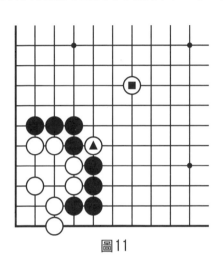

圖11

圖 12 中黑 1 的下法也是一種枷，至黑11成功吃掉白棋。這種「枷」叫「緩枷」，又因為這種枷要配合征子，所以又叫「征枷」。

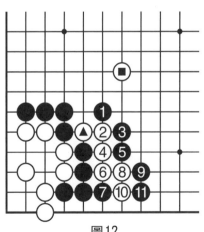

圖12

試一試　圖 12 中白▲，你能吃掉它嗎？

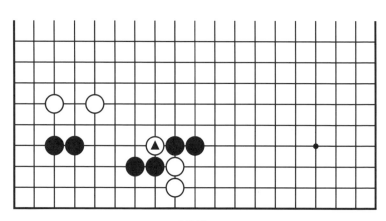

圖12

圖 13 中黑 1 打，白逃跑黑 3 再枷，至黑 15，
白全軍覆沒。這裡打、枷、征三種吃子方法組合成
功吃掉白棋。

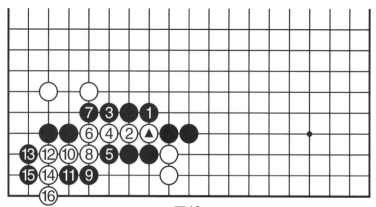

圖13

▲ 鞏固練習

下面各題運用枷的方法吃掉白棋▲的棋子。

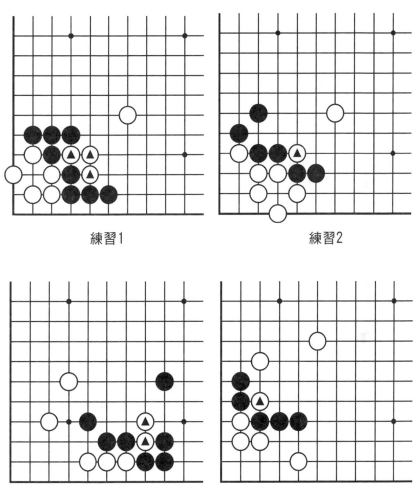

練習1　　　　　　　　　　練習2

練習3　　　　　　　　　　練習4

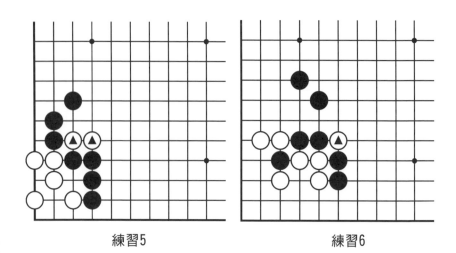

練習5　　　　　　　　　練習6

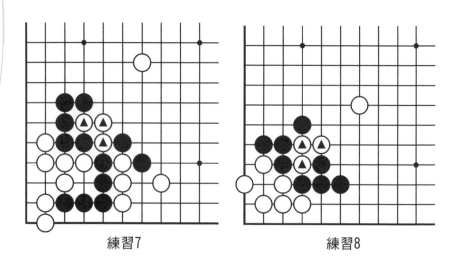

練習7　　　　　　　　　練習8

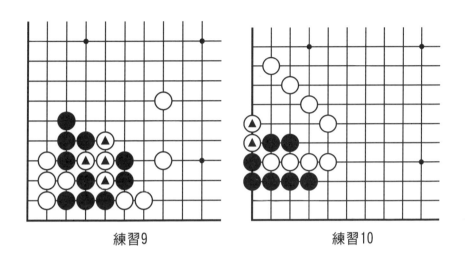

練習9　　　　　　　　　　練習10

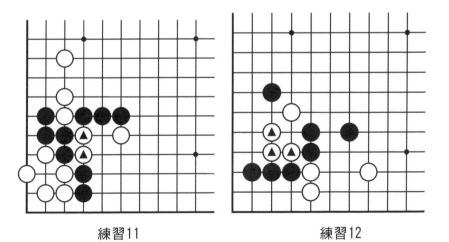

練習11　　　　　　　　　　練習12

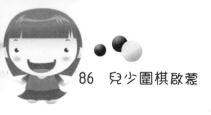

第 5 課　撲、倒撲和雙倒撲

【例1】 如圖 1 所示，角部黑、白兩子若對殺氣，黑比白少一口氣，而白▲兩子把黑棋分隔成 3 塊，黑要想活棋必須吃掉白▲棋筋。黑 A 位打吃，白 B 位接上，黑少一口氣被殺。怎樣才能吃掉白棋棋筋救出左邊的兩顆黑棋呢？

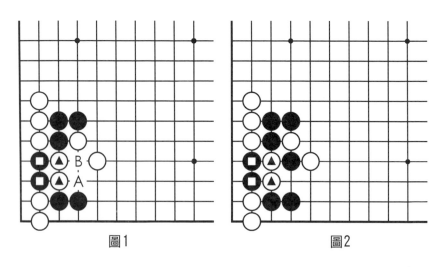

圖1　　　　　　　　　　　圖2

如圖 2、圖 3 所示，黑 1 送吃正確，逼白 2 提，黑 3 再打吃，白 4 接上，黑 5 打，以後形成征吃，黑成功。這種有意識地在對方虎口裡下一子送吃，稱「撲」。撲是為了縮小對方眼位或縮短對方氣

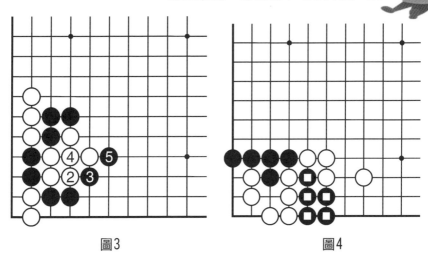

圖3　　　　　　　　　　圖4

數。無論吃子、攻殺、破眼都可以用撲。

　　試一試　圖4中黑□5顆棋子只有2口氣了，你能救出這五顆黑棋嗎？

　　【例2】　圖5中黑棋能吃掉白棋▲棋筋兩顆子嗎？

圖5

圖 6 黑 1 打吃，白 2 粘上，黑吃子失敗。

圖 7 黑 1 撲送吃，圖 8 中白 2 提，圖 9 黑 3 再
下在黑 1 位提白三子。

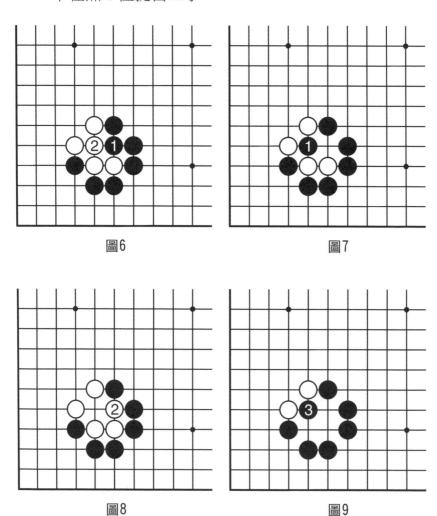

圖6

圖7

圖8

圖9

　　像這樣先在對方虎口裡撲1子，當對方提掉這子之後，又可立即回吃對方若干個子（最少3個）的吃子方法稱為「**倒撲**」。

　　試一試　圖10中白▲四顆棋子把黑棋分成三塊，是典型的棋筋，如果黑棋能吃掉它就能救活全部黑棋。

圖10

　　【例3】圖11中的白棋眼形看上去是一個曲五，我們知道曲四就是活棋了，但這個曲五是有致命缺陷的，你能找到它的弱點殺死這塊白棋嗎？

圖11

圖12

圖12中黑1擊中白棋要害，左右兩邊都形成倒撲的棋形，白棋已經無法同時救活兩邊，整塊白棋也都全部被殺了。像這種同時形成2個倒撲的棋形就叫「**雙倒撲**」。

雙倒撲和倒撲屬於同一種吃子方法。只是倒撲在實戰中應用範圍廣，雙倒撲在實戰中出現機會不多。

試一試　雙倒撲中還有一種棋形更有意思，下面圖13中可以用雙倒撲的方法殺掉白棋。

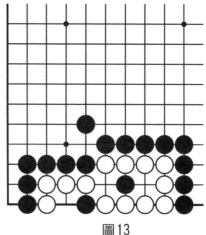

圖13

　　如圖 14，黑 1 送吃撲開始，圖 15 白 2 提，圖 16 黑 3 再撲，這時不管白棋再提哪顆黑棋，都形成了倒撲的棋形，黑成功殺死白棋。這種是雙倒撲的典型棋形。

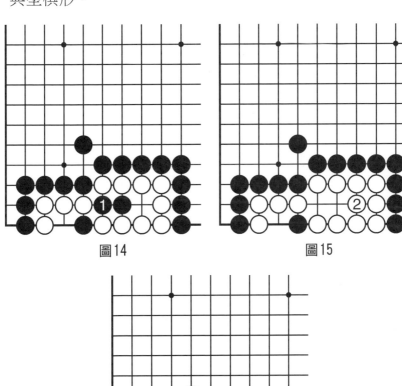

圖14　　　　　　　　　圖15

圖16

▲ 鞏固練習

運用「撲」「倒撲」或者「雙倒撲」的方法吃掉白棋▲的棋子。

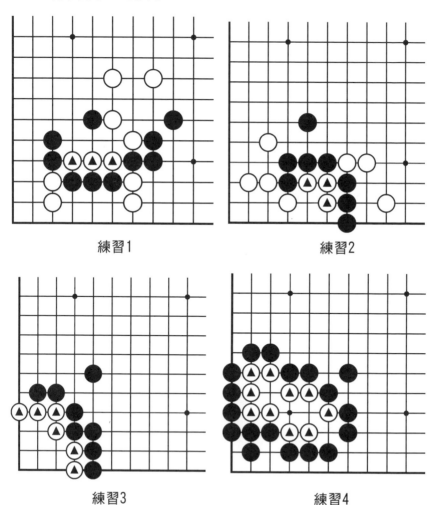

練習1

練習2

練習3

練習4

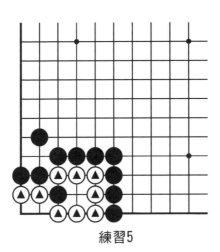

練習5

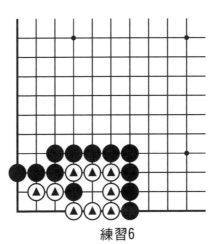

練習6

第四單元

圍棋基本死活形狀

第 1 課 雙 活

同學們知道，凡是能做出兩隻真眼的棋，就一定是活棋。那是不是做不出兩隻真眼的棋就都是死棋呢？

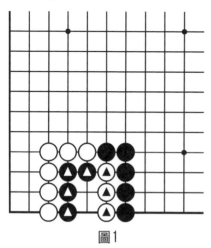

圖1

【例1】請同學們看圖1，在這裡黑棋帶△的四子和白棋帶△的三子都只有兩口氣，究竟誰能殺死對方呢？

圖2中如果黑想要殺白棋，就必須下在 A 或 B 點，可是不管下在 A 或

者 B 點，自己也就只剩下一口氣，這時白棋只要下在另一個點反而吃掉了黑棋。反過來白棋想要殺掉黑棋，緊氣時也只能下在 A 或者 B 點，同樣也是自殺行為。所以這裡黑棋△和白棋▲都不能緊

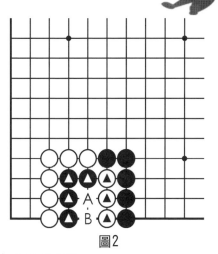

圖2

氣，這樣雙方都吃不掉對方，都是活棋。

圍棋中把這種情況叫作「**雙活**」，也叫「**共活**」。

試一試 圖 3 和圖 4 中的黑棋△和白棋▲的棋子是雙活嗎？

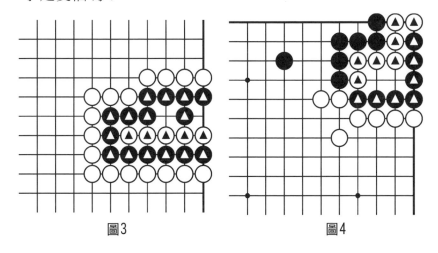

圖3　　　　　　　　　　圖4

　　圖3和圖4中黑白雙方也是「雙活」，這裡「雙活」的雙方都沒有眼，這種雙活我們叫作「**無眼雙活**」。

　　【**例2**】　仔細觀察圖5、圖6中的黑棋△和白棋▲的棋子各有幾隻「眼」，有幾口公氣？它們是活棋嗎？

圖5　　　　　　　　　圖6

　　圖5、圖6中黑棋△和白棋▲的子都有一隻真眼和一口公氣，雙方又都不能緊公氣而形成「雙活」這種都有一隻眼的雙活，我們叫作「**有眼雙活**」。

【例3】 圖7中的黑棋△兩顆棋子被白棋包圍，白棋能吃掉它們嗎？

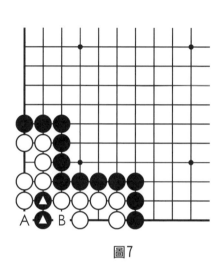

圖7

圖7中是一種更有意思的共活棋，白棋被黑帶△的2子分成2塊，白棋每塊都有1隻真眼和一口公氣，黑棋只有A、B兩口公氣，但是這兩點誰都不能緊氣，誰也吃不掉對方。這樣就形成了白兩塊和黑一塊一共三塊共活的棋，這種共活就叫「三活」。

雙活中的公氣在棋最後結束時雙方平分，如果公氣是單數，則在最後一口公氣，一方算半子。

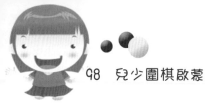

▲ 鞏固練習

(1) 判斷下面棋形中哪些是「雙活」。

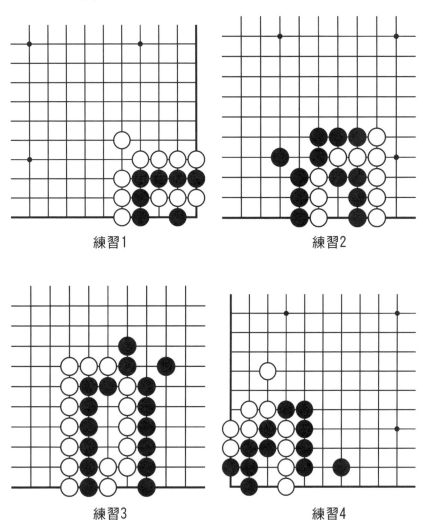

練習1　　　　　　　　　練習2

練習3　　　　　　　　　練習4

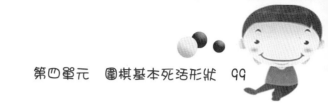

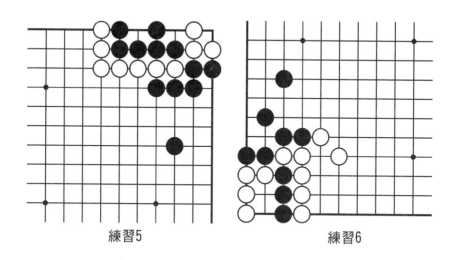

<center>練習5　　　　　　　　練習6</center>

(2) 黑下在什麼地方才能使帶△的黑棋走出雙活？

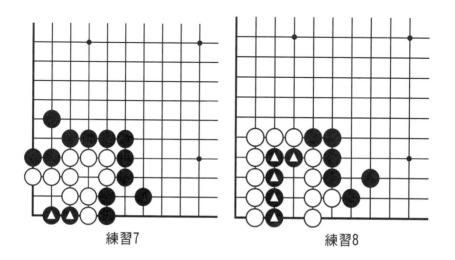

<center>練習7　　　　　　　　練習8</center>

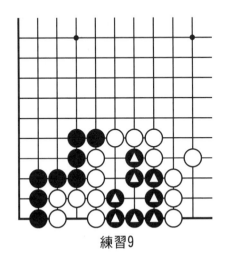

練習9

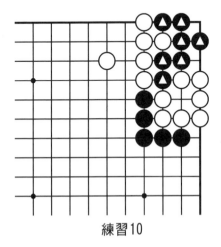

練習10

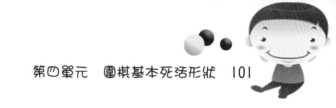

第2課　直三、曲三、直四和曲四

　　圍棋中一方被完全包圍後哪些氣的形狀是可以被殺死的？哪些形狀是活棋？死棋形狀怎樣下才能殺死對方，這在對戰中是至關重要的。

　　【例1】　如圖1和圖2中兩塊被包圍的黑棋都有3個連在一起的氣，它們是活棋嗎？如果白棋先走該怎樣殺棋呢？

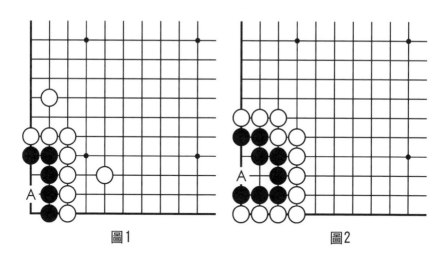

圖1　　　　　　　　　　　圖2

　　圖1中3口氣連成一行，我們叫它「**直三**」；圖2中也有3口連在一起的氣，但是形狀是彎曲的，圍棋中叫作「**曲三**」（也叫彎三）。

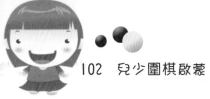

「直三」「彎三」中間的位置 A 點最重要，黑棋如果下在 A 點，就有 2 隻真眼成為活棋；而白棋下在 A 點，黑棋就變成 1 隻眼是死棋。所以「直三」「彎三」是一點就死的棋形。

在圍棋中還有一些不點都死的棋形，如圖 3 和圖 4。

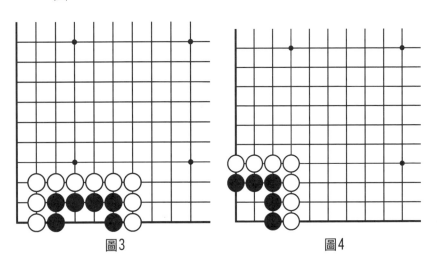

圖3　　　　　　　　　　圖4

圖 3 中黑棋兩口氣連在一起，我們叫這種棋形為「**直二**」。直二的形狀導致不管黑棋下在哪都只有一隻真眼，所以「直二」不點也是死棋。

圖 4 中黑棋 4 口氣圍成了一個正方形，圍棋中叫作「**方四**」。「方四」也是一種不點都死的棋形。同學們肯定奇怪為什麼 4 口氣都還是不點都死

呢？大家一起來看看。如圖 5，我們把這 4 口氣分別叫 A、B、C、D，黑棋不管下在哪個位置都會把自己變成「曲三」，然後我們再根據剛學過的「曲三」一點就死的下法，點到中間就能殺死黑棋。

　　如果黑棋自己不走，白棋怎麼殺死黑棋呢？白棋只要下在 A、B、C、D 任何一個位置，黑棋還是不能動，等到下滿 3 個點，黑棋只剩一口氣的時候，只能提掉三顆白棋，這時黑棋又變成了「曲三」的形狀，然後一點就死。就是說，黑棋在「方四」的形狀下自己哪都不能下，下了就是自殺。而白棋只要等到最後隨便下在哪都能殺死黑棋，所以「方四」是不點就死的棋形。

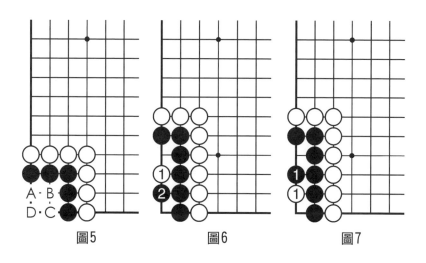

圖5　　　　　圖6　　　　　圖7

　　是不是連著的4口氣都是死棋呢？如圖6中黑棋的4口氣連成一條直線，我們叫它「**直四**」。白棋想要殺死黑棋，白1點，黑只要在2位就有兩隻真眼，白無法殺死黑棋。

　　如圖7，如果白下在2位點，黑棋下在1位，同樣是活棋。因此，我們可看出白棋無論下在哪黑棋都是活棋，所以「直四」是活棋。

　　圖8中黑棋的4口氣成L形狀，我們叫作「**曲四**」。

　　同樣如圖9，白如果點在1位，黑棋在2位就可以活棋；白如果走在2位，黑就走1位也是活棋。所以「曲四」也是活棋。

圖8　　　　　　　　　　圖9

　　「直四」和「曲四」是對方點不死的棋，但對方點時不能不應。如果被對方將中間2口氣都堵上，也會變成死棋。

　　圖10和圖11中黑棋的氣形狀看上去是「曲四」，但因為棋沒有完全連接，有致命的缺陷。通常這種棋形我們叫**「斷頭曲四」**。由於有中斷點，這種「斷頭曲四」屬於一點就死的形狀。

圖10　　　　　　　　　　圖11

　　圖12中白棋下在1位是打吃帶△的4顆黑棋，黑棋必須在2粘，這樣白棋下在3位，黑棋就只有1隻眼變成死棋了。

　　同樣情況在圖13中，由於白1是打吃，黑2粘必然，白3後黑棋就無法做出兩隻真眼了。

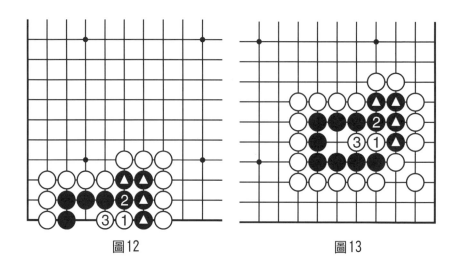

圖12　　　　　　　　　　圖13

▲ 你知道嗎？

「曲四」中還有一種特殊的情況叫「盤角曲四」，這種形狀的棋形更加複雜，它的死活和外氣、劫爭有關。

▲ 鞏固練習

(1)下面的棋形中哪些是「一點死」？哪些是「不點死」和「點不死」？

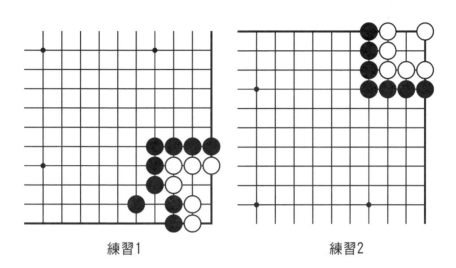

練習1　　　　　　　　　　　練習2

練習3　　　　　　　　　　　練習4

練習5　　　　　　　　　　練習6

練習7　　　　　　　　　　練習8

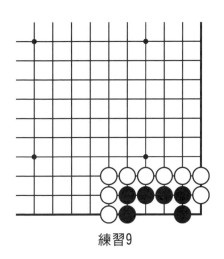

練習9

(2) 下面圖中黑下一步應該走在哪裡？

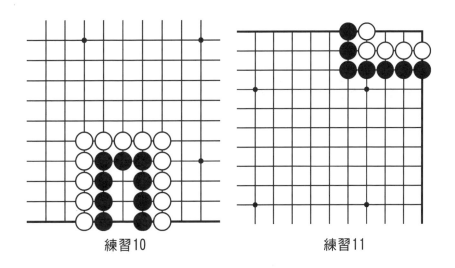

練習10 練習11

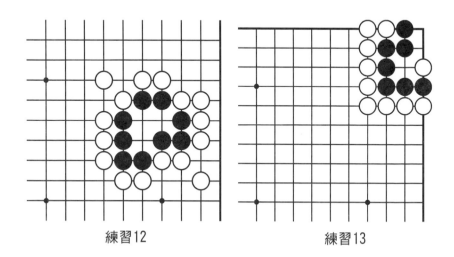

練習12　　　　　　　　　練習13

練習14　　　　　　　　　練習15

第3課　丁四、刀五與花五

　　在圖1中，黑棋圍住的4口氣像一個「丁」字，這種形狀叫「丁四」。

　　圖2如果這時白1下在這個「丁」字的交叉口，黑不管下在A、B、C哪個點都會變成「直三」或「曲三」，而白1正好

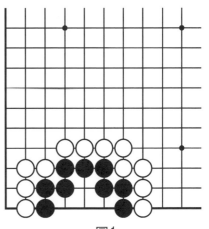

圖1

點在中間，黑棋已經無法做出第二隻眼變成死棋。

　　圖3如果黑棋下在1位的話，那麼一下就有

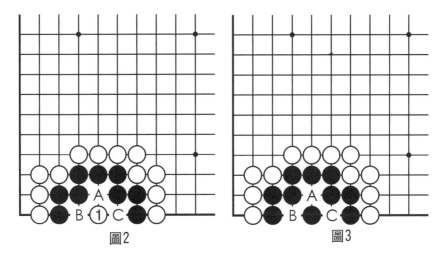

圖2　　　　　　　　　圖3

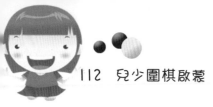

A、B、C 三隻真眼就是活棋了。可以看出「丁四」中間這個位置是非常重要的，是雙方必爭的要點，所以屬於「一點死」棋形。

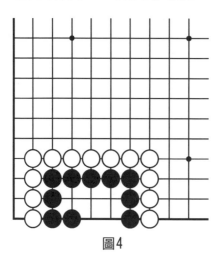

圖4

如圖 4 中黑棋的 5 口氣連在一起，形狀酷似一把刀柄的菜刀，這種棋形叫作**「刀五」**，通常也叫**「刀把五」**。

圖 5 白 1 下在刀把的位置，黑棋若想活棋，必須同時佔領 A、B 兩點才能做出兩隻眼，但是黑棋一次只能下一個點，白棋只要下在另一個，就會把黑棋變成「直三」或者是「曲三」，所以「刀五」屬於「一點死」的棋形。

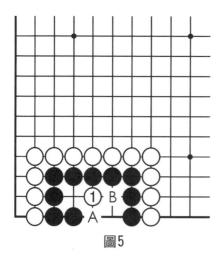

圖5

如圖 6 中黑棋也是 5 口連在一起的氣，因為這 5 口氣的形狀就像一朵梅花，所以這種形狀就叫「**花五**」或者「**梅花五**」。「**花五**」也是一種一點就死的棋形，白棋應該點在哪裡呢？

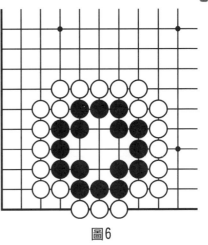

圖6

圖 7 中白 1 正好點在了正中間的花心，黑棋無論走在哪都已經無法活棋了。如果黑棋走到了花心的位置，一下就會有 4 隻真眼，當然也就活棋了。

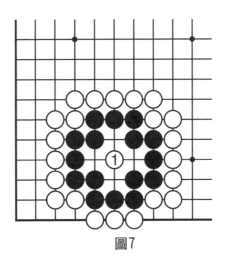

圖7

▲ 鞏固練習

下面各圖中黑棋應該下在哪裡呢？

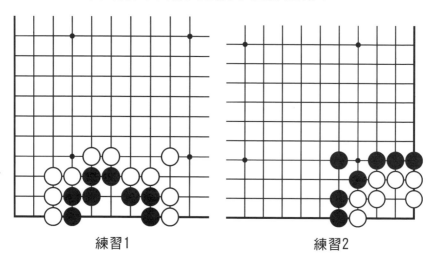

練習1

練習2

練習3

練習4

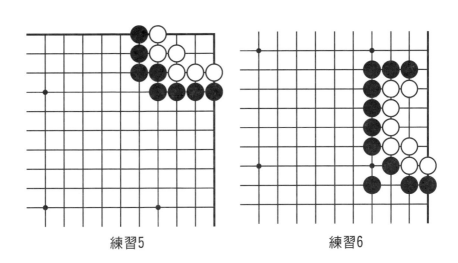

練習5　　　　　　　　　　練習6

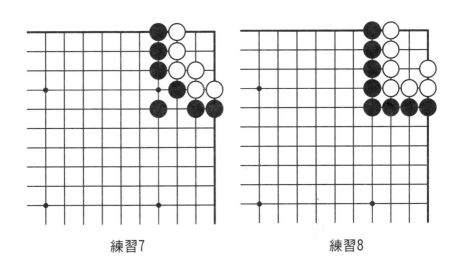

練習7　　　　　　　　　　練習8

第4課 板六和葡萄六

前面同學們已經認識了5口連在一起的大眼棋形，今天我們一起來看看由6口氣組成的大眼的死活。

如圖1，黑棋6口氣組成一個長方形，形狀像一塊木板，圍棋中對這種形狀叫作「**板六**」。

如圖2，白棋想要殺死黑棋在1位點眼，黑2是必須的一手。這樣，白不管走在3或者4，黑只要下在另一個位置就做成了2隻真眼。所以「板六」是點不死的棋形，當然黑棋要應對正確才行哦！

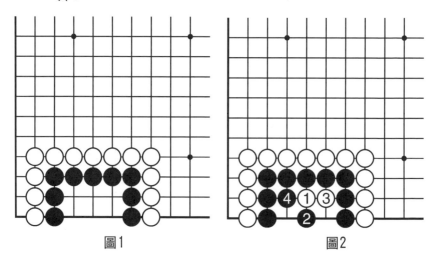

圖1　　　　　　圖2

　　前面我們學到過「曲四」是活棋，但不完整的「斷頭曲四」卻是一點就死的棋形，同樣不完整又有中斷點的「板六」也不全是活棋，這要看外氣的情況。

　　如圖3，這塊黑棋的眼形是「板六」，但由於A、B兩點是中斷點而且外面的氣已經全被封住了，這個「板六」就不完整、有缺陷。

　　如圖4，白1過後黑2，當白3長時，黑已經無處落子了，A位自緊一氣，白只要B位就能提掉下面的黑棋，C位同樣也是自殺行為，白在B位就可以吃掉上面的黑棋，所以這種沒有外氣又不完整的「板六」是一點死的棋形。

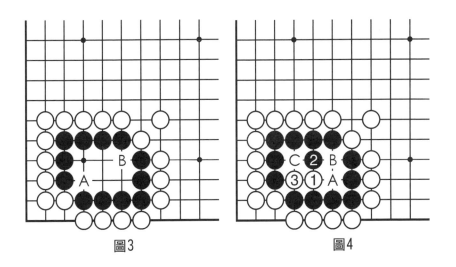

圖3　　　　　　　　　　　　　圖4

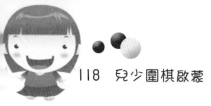

同樣是不完整的「板六」，圖5中的黑棋還有外氣，這時白還能殺死黑棋嗎？

如圖6，當白3過後由於有外氣，黑4已經成立，黑兩隻真眼，白已經無法殺死黑棋了，所以不完整的「板六」當有外氣時，它也是點不死的活棋。

圖5　　　　　　圖6

如圖7中黑棋圍住的6口氣像一串葡萄，這種形狀就叫作「**葡萄六**」。

「葡萄六」是在6口氣大眼中一點就死的棋形，你知道白棋下在哪裡能點死黑棋嗎？

圖8中白1擊中黑棋要害，黑棋只有同時下在2、3兩個位置才能做出兩隻眼，所以當黑下在2，

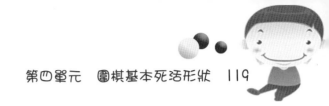

圖7　　　　　　　　　圖8

白就下在 3；反之，黑下在 3，白就下在 2，黑棋
淨死。

　　一般來說，在圍棋中能圍住完整的 6 口氣大
眼，基本就可以活棋了，唯獨「葡萄六」是一點就
死。

▲ 鞏固練習

　　(1) 練習 1 和 2 是兩種角上板六的形狀。練習
1 沒有外氣，練習 2 有外氣，它們的死活情況一樣
嗎？

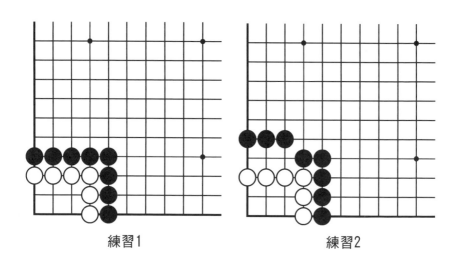

<center>練習1　　　　　　　練習2</center>

(2) 下面各圖中黑棋應該走在哪裡？

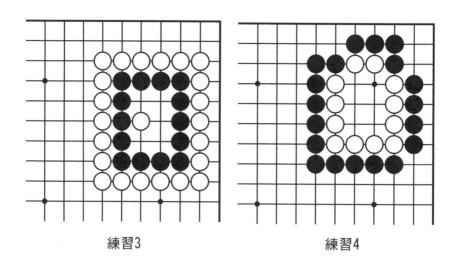

<center>練習3　　　　　　　練習4</center>

練習5　　　　　　　　　練習6

練習7　　　　　　　　　練習8

第五單元

圍棋基本定石

第1課　圍空的方法

「金角銀邊草肚皮」是一句經典圍棋諺語。從這句諺語中，同學們能知道什麼呢？

仔細觀察圖1，黑棋在角、邊和中腹各圍了一塊16目的空，比較一下哪個地方用的棋子最少，哪個地方用的多？

圖1中同樣是圍住16目，角上只用了9顆棋子，邊上用了14顆棋子，而中腹用了20顆棋子。

透過比較不難發現，在角上圍空最容易，而中腹最難。

試一試　觀察圖1中在角部、邊和中間圍一目空需要幾顆棋子？你發現了什麼？

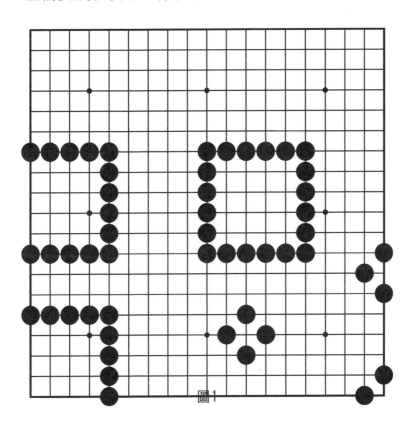

圖1

【例1】仔細觀察圖2，數一數哪種方法圍的目數最多（圖中一個 × 表示1目）？

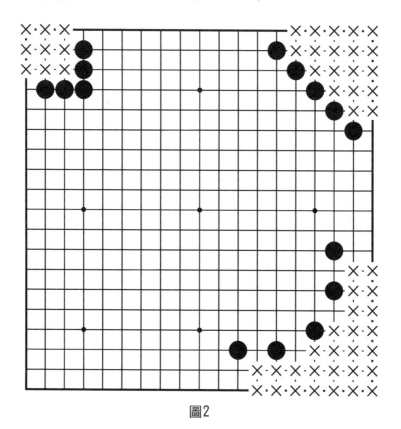

圖2

透過比較不難發現，都是5顆棋子，左上角黑棋只圍了9目空，而右上角圍了19目空，右下角圍了27目空。由例1，你有什麼收穫？

試一試　數一數圖 3 中 3 塊白棋各圍住了多少目空？

圖3

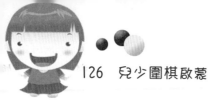

▲ 鞏固練習

(1) 觀察練習 1 圖，數一數，比一比。黑棋在不同的地方圍成 2 隻真眼的活棋需要多少棋子？

(2) 數一數，比一比，練習 2 圖中每塊白棋在不同位置圍住 12 目空，各需要多少顆棋子？

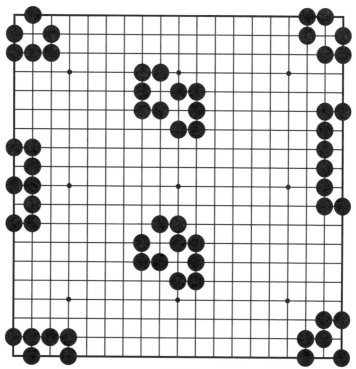

練習1

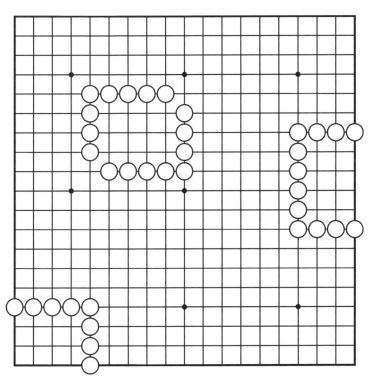

練習2

第 2 課 星位定石

　　圍棋中的**定石**（又稱定式）：佈局階段雙方在角和邊的爭奪中，按照一定行棋次序，選擇比較合理的下法，最終形成雙方滿意、互不吃虧的基本棋形。

　　目前圍棋中的定石有十多萬型，這些都是古人及現代職業棋手們在對局、研究中探索出來的，而且還在不斷地變化、發展和創新。

　　這麼多的定石要全部死記硬背是不可能的，但掌握一定的常用定石，並靈活運用，是圍棋佈局階段的基礎。

　　今天我們一起來學習最簡單的幾種星位定石。

　　【例 1】星位定石指的是第一手棋佔據角部星位，雙方爭奪形成的定石。圖 1 中黑 1 佔據角部星位，白棋掛角限制黑棋發展。一般情況下掛角都

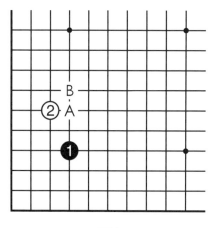

圖1

圖2　　　　　　　　　　圖3

是小飛掛（也有特殊情況下在 A、B 位掛角的），
圖 2 中至白 6 是最基本的星位定石，黑、白雙方各
用 3 手棋，圍住的空也差不多。

　　在這個定石中還有
一種黑 3 不飛改跳的，
雖然黑棋空稍好，但落
了後手。如圖 3 也是星
位定石中常見的一型。

　　【例 2】　對於白 2
小飛掛角，如圖 4 黑棋
3 選擇夾攻，也是一種
比較常見的下法。同

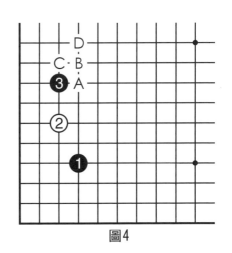

圖4

樣夾攻的位置還有 A、B、C、D 等。根據夾攻的位置分別叫一間低夾、一間高夾、二間低夾、二間高夾、三間夾。

對於黑棋的夾攻，圖 5 是白棋點角轉身獲得實空、黑棋取勢的常見定石。這個定石如果黑棋注重左邊，都會選擇在 A 點繼續下一手。

在白棋點角的同時，黑棋如果在有□這顆棋子時，都會選擇在右邊擋住，如圖 6 會變成另一個定石。這樣雖然黑棋落了後手，但厚勢與黑□一子的搭配，右邊潛力巨大。

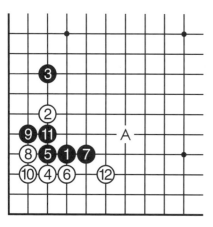

圖5

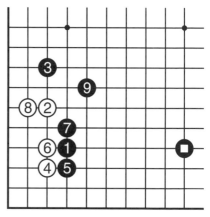

圖6

▲ 鞏固練習

請在棋盤的右邊按次序擺出左邊的定石。

練習1

練習2

第3課　小目基本定石

【例1】圖1中黑棋第一手不是佔據角部星位，而是在下在了三四或者四三的位置，也就是星位靠邊一路，圍棋中稱之為**小目**。

白2掛角在實戰中很常見，這裡黑棋有多種選擇，最簡單普通的就是托退定石，如圖2形成小目最基本定石，黑、白雙方均滿意。這裡，白6也可以下在A位，白8也可以下在B位。

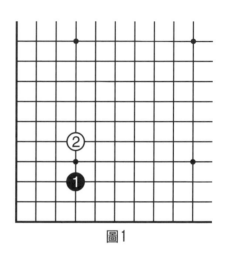

圖1

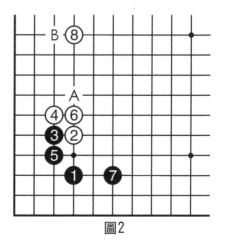

圖2

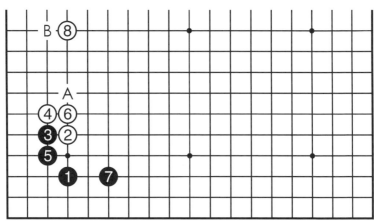

圖3

試一試　你能在棋盤的右邊按次序擺出左邊的
定石嗎？

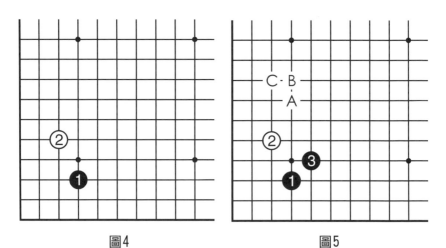

圖4　　　　　　　　　　圖5

【例2】 對於黑棋小目，白棋還有一種掛角叫作小飛掛。實戰中也很多見，如圖4。黑棋對於小飛掛最簡單的應對是小尖，白棋可以選擇在A、B、C點開拆。雙方各得一邊。

【例3】 對於白棋的小飛掛，黑棋還可以選擇夾攻。夾攻的點同樣和星位小飛掛夾攻一樣，只是一般沒有二間低夾。如圖6，黑一間低夾後白棋飛壓形成的定石，雙方各吃一子。

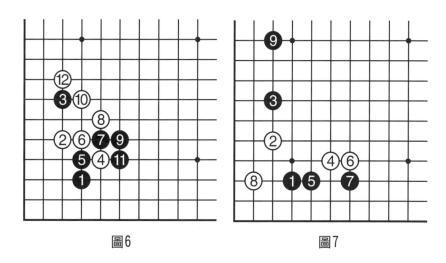

圖6 圖7

圖7也是白棋飛壓後形成的定石，黑棋走好兩邊，白棋占角而且是先手。也有白8不進角，而是夾攻黑3的下法。

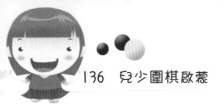

▲ 鞏固練習

請在棋盤右邊按次序擺出左邊的定石。

練習1

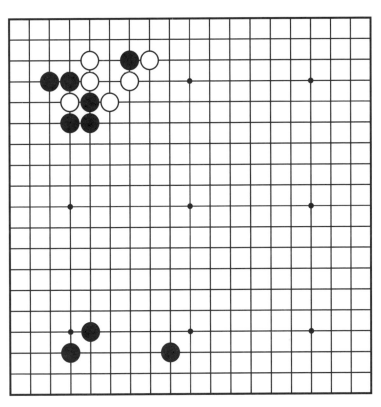

練習2

練習題答案

第二單元

第 3 課　打劫與打二還一

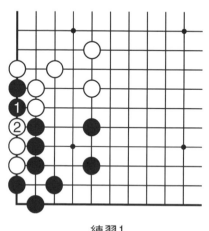

練習1

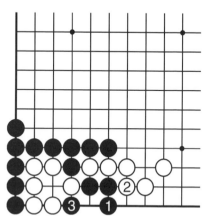

練習2

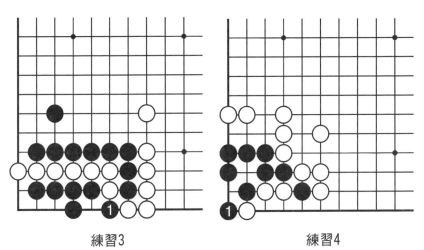

練習3　　　　　　　　練習4

第 4 課　活棋與死棋

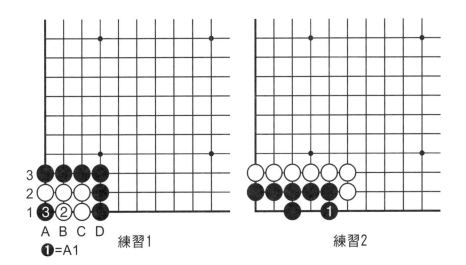

練習1　　　　　　　　練習2

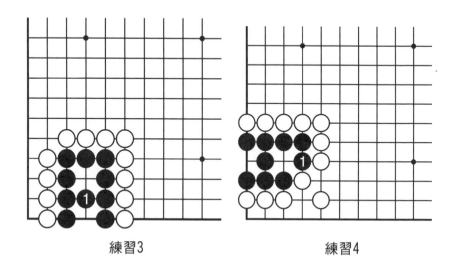

練習3

練習4

練習5

練習6

第 5 課　真眼與假眼

【練習1】A、B、C、D、E、F 都是假眼，如果黑棋能粘上 F 點，G 就是真眼，粘不上就是假眼，H 是真眼。所以這塊黑棋的死活就在於 F 點的劫是否能打贏，打贏則活，打輸則全死。這樣的棋形就是劫活。

【練習2】左上角兩隻真眼是活棋；右上角兩隻假眼是死棋；左下角只有一個後手真眼，其他全是假眼，是死棋；右下角只有一個真眼，兩個假眼也是死棋。

第 6 課　做眼與點眼

練習1　　　　　　　　　　　練習2

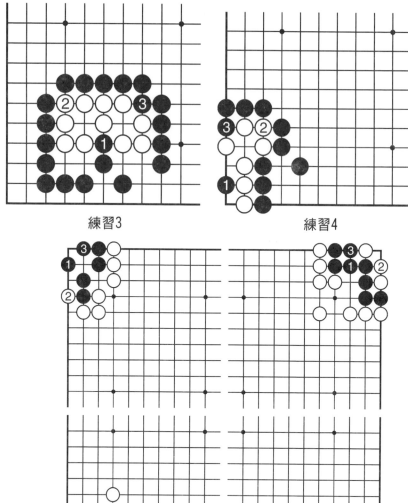

練習3 練習4

練習5

第三單元

第 1 課　二路吃與雙打吃

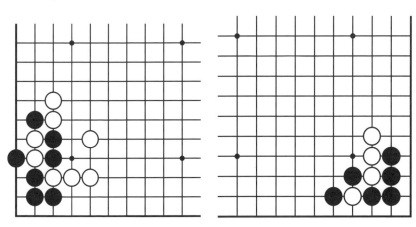

練習1　　　　　　　　　練習2

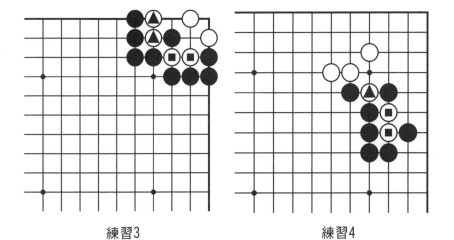

練習3　　　　　　　　　練習4

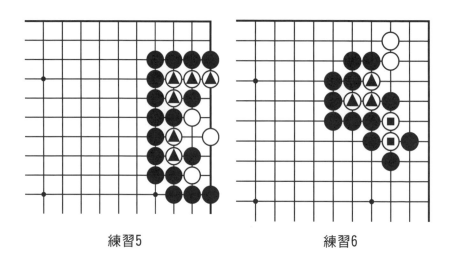

練習5　　　　　　　　　　　練習6

第 2 課　抱吃及門吃

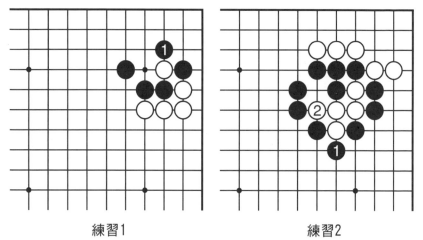

練習1　　　　　　　　　　　練習2

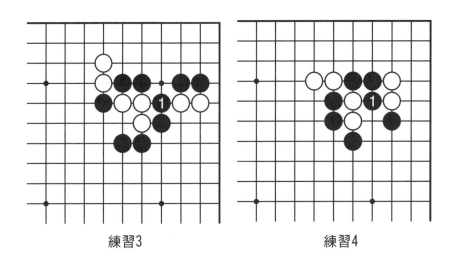

練習3

練習4

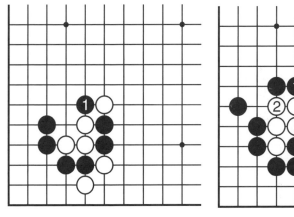

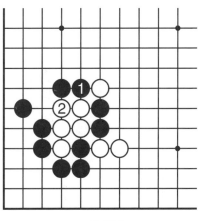

練習5

練習6

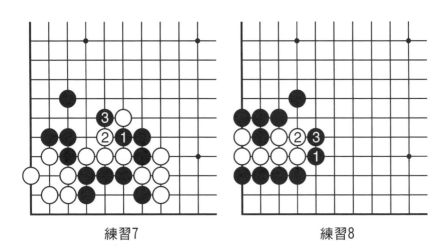

練習7　　　　　　　　　　練習8

練習9　　　　　　　　　　練習10

第3課 征 子

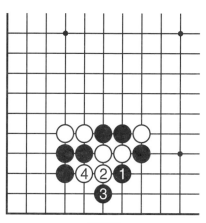

練習1

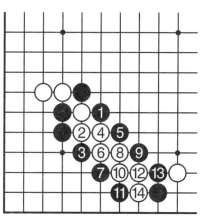

練習2

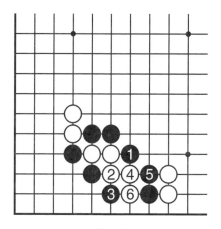

練習3

練習4

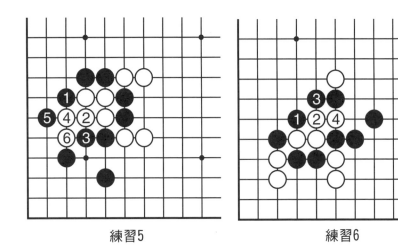

練習5 練習6

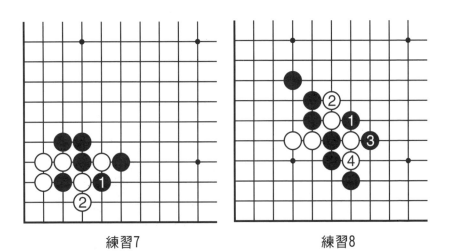

練習7 練習8

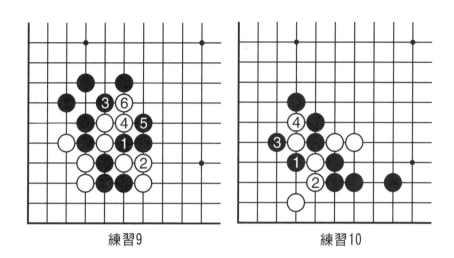

練習9 練習10

第 4 課 枷 吃

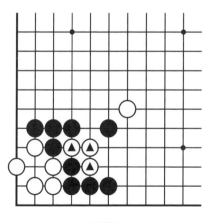

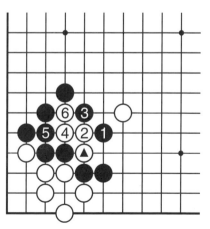

練習1 練習2

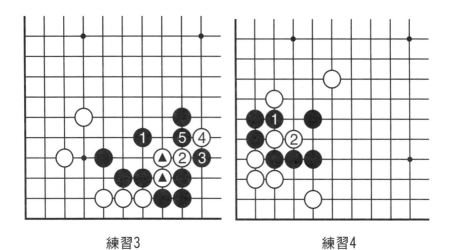

練習3　　　　　　　　　練習4

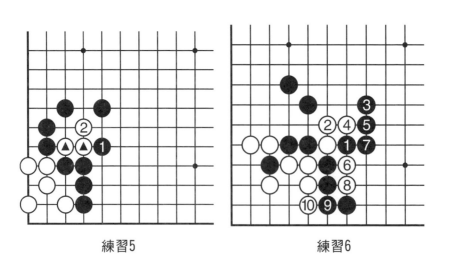

練習5　　　　　　　　　練習6

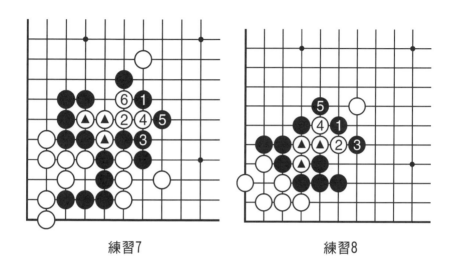

練習7　　　　　　　　　　練習8

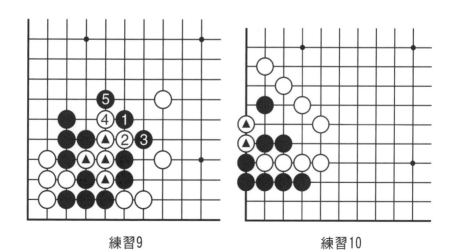

練習9　　　　　　　　　　練習10

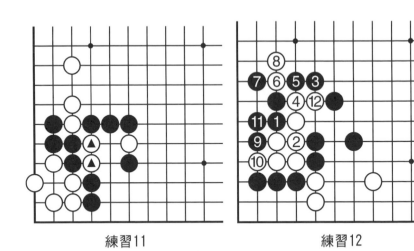

練習11　　　　　　　練習12

第 5 課　撲、倒撲和雙倒撲

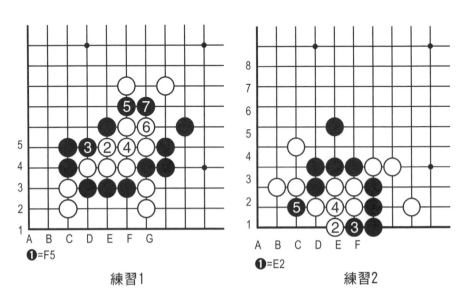

❶=F5

練習1

❶=E2

練習2

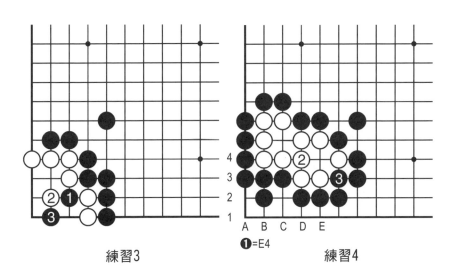

練習3

❶=E4

練習4

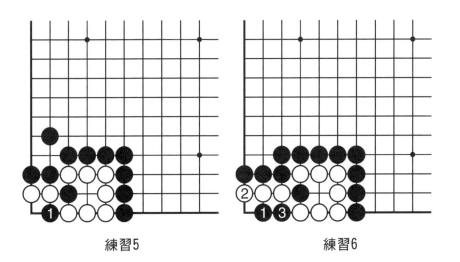

練習5

練習6

第四單元

第 1 課　雙活

【第 1 題】練習 2、3、5、6 是雙活。

【第 2 題】

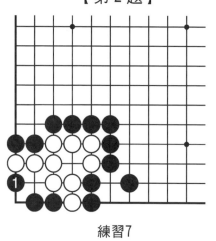

練習7

練習8

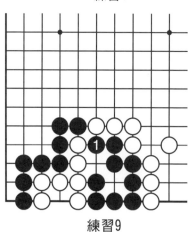

練習9

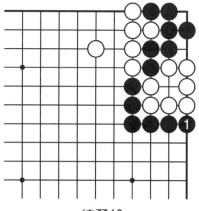

練習10

第2課　直三、曲三、直四和曲四

【第1題】練習1、2、3、4、7是「一點死」；

練習8、9是「不點死」；練習5、6是「點不死」。

【第2題】

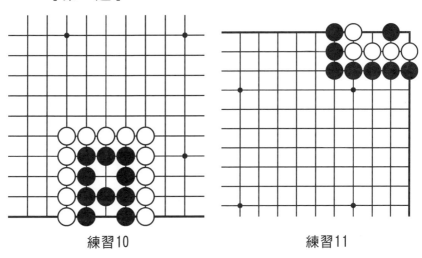

練習10　　　　　　　　　練習11

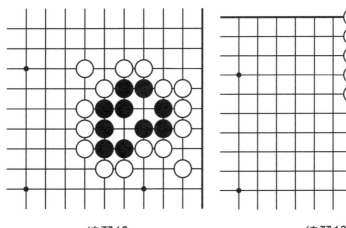

練習12　　　　　　　　　練習13

練習14 練習15

第 3 課　丁四、刀五與花五

練習1 練習2

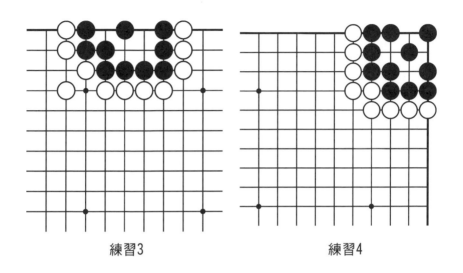

練習3 練習4

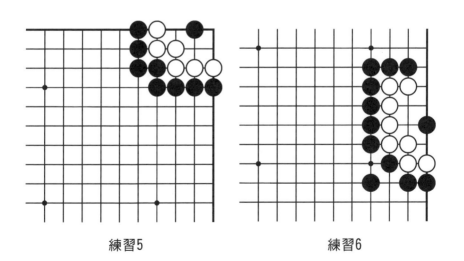

練習5 練習6

練習7　　　　　　　　練習8

第 4 課　板六和葡萄六

練習1　　　　　　　　練習2

【第1題】從練習1圖可以看出，當角上「板六」沒有外氣，走到黑3時，白棋已經不能下在A位做眼了，所以角上「板六」沒有外氣是一點死的棋形。

練習2圖白棋有外氣，白4成立，所以當角上「板六」有外氣時是活棋。

【第2題】

練習3　　　　　　　練習4

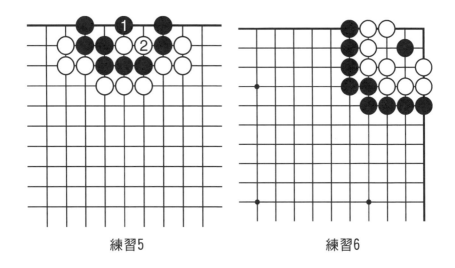

練習5 練習6

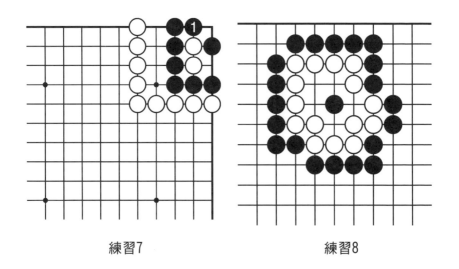

練習7 練習8

大展好書　好書大展
品嘗好書　冠群可期

大展好書　好書大展

品嘗好書・冠群可期